Step by Step實務傳授，
看完就能輕鬆帶團！
讓你第一次當領隊導遊就成功！

第一次帶團
就成功

超過20年帶團經驗的資深領隊李奇悅，
一五一十、全套教給你，不藏私、不蓋步！

解說技巧升級版

第1次帶團就成功

領隊導遊自學Book

菜鳥領隊要上路 從這裡開始練習
帶團熟手再進修 從這裡學習經驗

資深帶團達人
李奇悅 著

朱雀文化

奇悅！最佳的帶團領隊！

《第一次帶團就成功》按圖操作，簡單易讀，容易學會，
是導遊領隊入門最佳工具書！
《第一次帶團就成功》是引導你對這行從陌生到熟悉，增強功力的寶典。
一本輕鬆又有效果的自學好書

鄭弘儀

奇悅是一個天生好導遊，
他熱情有禮、膽大心細，
這一本書是他的心血結晶，
讓每個人都可以馬上成為自利利人的專業旅遊玩家。

吳淡如

這是奇悅帶團十幾年的實務精華版，
建議任何想帶團、已帶團
和所有愛旅行的人閱讀它。

樸月
2008

成功是留給有準備的人

近年來由於休閒意識的高漲，國人傾向安排休假，以進行遠地旅遊，進而促成觀光的普及化。隨著出國旅行的風潮方興未艾，旅客對於旅遊需求及服務品質也相對提高。因此，擔任第一線的領隊導遊人員所扮演的角色更為艱鉅。

俗話說：「一年拳、兩年腿，十年才練一張嘴」。一位優質的領隊導遊，身負旅遊業者與旅客間的協調重任，其工作範圍廣泛、接觸對象眾多，必須經由不斷的經驗累積、技能養成，才能創造出消費者的美好旅遊經驗。

奇悅以其自身擔任領隊導遊的豐富經歷，不藏私的與讀者分享一路走來的點點滴滴。書中對於擔任領隊導遊所應做的事前準備功課、帶團期間如何照顧到每位旅客的食衣住行、如何針對不同的對象提供能夠滿足旅客的需求，到面對突發狀況的危機處理……，等均鉅細靡遺的描述出來；其間更穿插「奇悅小秘技」、「奇悅真心話」，以及各式各樣的範例，讓讀者可以依照不同的需求，按圖索驥，設想至為周到，是本具有多重功能的好書。

認識奇悅近二十年，一路從救國團的服務員到旅行社的專業領隊，總是可以從他的身上發現認真的學習態度、誠懇的待人原則，與優秀的專業素養，是休閒觀光旅遊同業中不可多得的人才。相信透過《第一次帶團就成功》一書的出版，必定能夠提供領隊導遊相關從業人員更為具體的遵從方向。成功是留給有準備的人，期望這本「領隊導遊從業人員的Official Guide」能夠提供給更多的同業做為參考，帶領更多的旅客享受美好的觀光旅遊經驗。

國立臺灣師範大學
教授兼學務長　　張少熙

從來沒想過有一天我會成為一個領導……，哦！不，應該是「專業臨時工」……「國際領隊」以及「導遊」。

「能像你一樣走遍五湖四海、大江南北真好……」

「如果可以跟你一樣吃遍山珍海味、美食野味一定很棒……」

總是在團體進行順利，客人玩得盡興的情況下，好多人用如此這般欣羨的神情提問著……

第一次坐倫敦之眼摩天輪的油然之喜、第一次踏上俄羅斯紅場的興奮神情、第一次看到大雪紛飛的訝異表情、第一次踏上中國長城的內心悸動、第一次看到吳哥神廟的莫名感動……不管經過多久總是無法忘懷。是的，第一次徹夜守候急性腸胃炎的旅客、第一次面對遊覽車故障在前不著村後不著店的荒野、第一次碰到大雪封機場的神奇轉機之旅、第一次面對超不穩定氣流的忐忑心情、第一次全團房間被拉掉的輾轉反側……也總使我在夢魘中驚醒。

大抵來說，一般人都不了解領隊及導遊的真實工作環境、內容及報酬。因為它曾是個高秘密所得的工作，所以也沒人在不在乎這個工作享不享勞保、有沒有健保、能不能養老。我想我跟眾前輩一樣有滿腔的服務熱誠，只是時代已經不同。十數年前，台灣人的平均所得不高，每日小費金額相對不低，沒有二、三十人不能成行，而且出國觀光是條大事，沒有個3、5件不能回門交代；反觀十數年後的今日，台灣人民所得數倍，每日小費金額不變，10多人即可成團，出國旅遊已如家常便飯，要買什麼台灣應有盡有。以往的領隊前輩們有底薪，出門帶團有出差費，客人收的叫小費；現在的領隊沒有薪資，更別提出差費，客人若少給就等於扣工資。然而不管年代何如，領隊一週還是7天，並無法分身多團，所得與一般人之比早已如昨日黃花。

家裡曾經有個小興土木的機會，這才知道泥水及土木師父的專業工資多麼的「專業」，所謂領隊一團16人的小費連學徒的工資都比不上……。想當初我也是以當一個「行遍萬里路的老師」自詡，而愛上這個工作的。十數年以後，它仍然是我最喜愛的一份工作，這份工作卻也是道道地地的「臨時工」──有出門才有收入，沒出門就喝西北風。

政府在近年來大力提倡觀光，將國際領隊及導遊的價值提升至國家考試，每年造就上萬個領隊及導遊，應該可以應付將來排山倒海而來的觀光團量。然而領隊與導遊的工作如同土木泥水匠般的非一蹴可及，除了工作內容要嫻熟並了然於心外，比一般匠師多了面對人性的情感問題，然而卻鮮少有機會讓新手初試啼聲。如果你也跟我一樣對這個「專業臨時工」同感熱誠，且讓奇悅的工具書讓你擁有專業的基本內涵，助你擁有共同翱翔這廣闊天際「領(隊)導(遊)根基」。

資深領隊／
前台安醫院病理科醫師

陳群育

我所熱愛的領隊工作

19歲那年，在一次救國團的聚會中，聽到輔大李昇全學長在旅行社打工帶團，就主動跑去跟他說：「學長，我也很有興趣做帶團的工作，可以幫我介紹嗎?」就這樣一頭栽進這迷人的行業。一直到現在不惑之年，我一直沒有後悔過，因為我熱愛旅行，但又不想花錢去旅行，當領隊可以到處去玩又有錢賺，真是一舉兩得。

大學畢業後，我便積極的努力考上領隊與導遊執照，開始朝我的夢想──「環遊世界」前進。我許多領隊朋友大多數也都是因為「愛旅行，卻沒錢出國旅行」而從事這行，但20多年來的工作生涯回頭來看，還是花錢當旅客玩的比較輕鬆自在，因為帶團的工作在精神壓力與體力負擔都很大，絕不像表面看到的光鮮亮麗和輕鬆。

是什麼原因讓我帶團即使快20年了，還樂此不疲呢?

當每一團結束時，團員跟我道謝並流露出歡喜的笑容，這樣的感覺就是我不斷前進的主因，因為那是一種肯定、一種成就感，一種其它行業無法取代的榮耀感。

「學校的老師是教導學生讀百卷書，而一個好的領隊是引導旅客行萬里路的老師，寓教於樂，是一個好導遊追求的目標」。這段話是我在學生時期「正安旅行社」的李厚春總經理在為新進人員講習時說的一句話，也是我此生的座右銘；大學時期「恩得利旅行社」的王基民經理給我開始學習的機會與發揮的舞台，也因此在退伍後有幸能以未滿30歲的菜鳥領隊身份考進「金科國際遊輪旅行社」去帶領豪華遊輪環遊世界的頂級旅遊團，也讓我環遊世界的夢想提前30年完成，在此也向當時給我機會的柯鐙鐺總經理致上謝意。從踏進旅遊業這行，一路上受到許多前輩的照顧，奇悅打從心裡真心謝謝你們。

帶團其實是一件很繁瑣的工作，因為人的情緒是最難掌握的。幾年前我便一直希望能將帶團工作的經驗做一個彙整，期待能給有志從事這一行或是喜愛旅行的人一些參考。這本書不僅是教大家怎麼帶團，更是希望大家能對領隊、導遊工作有更深一層的認識。很高興這次的增修版又加入了新單元，期盼透過本書的分享，菜鳥領隊在帶團時可以迅速成長；而資深的領隊導遊則可以溫故知新；想進入領隊這行的可以一窺究竟，了解領隊的酸甜苦辣!

祝大家第一次帶團就成功!

臺北城市科技大學
觀光事業系助理教授

Contents 目錄

第1次帶團就成功

想和我一樣帶團遨遊全世界嗎？
想和我一樣帶團勇闖南北極嗎？
想和我一樣帶團登上豪華郵輪嗎？

那麼，一起來加入領隊導遊的陣容吧！

但是，你一定要有勇氣面對挑戰！
你一定要有智慧解決問題！
你一定要有決心迎向困難！

走！
讓我們來搞清楚、弄明白
領隊導遊到底是什麼樣的一份工作！

Chapter **1**

認識領隊 與導遊

好不容易拿到領隊
或導遊執照！
但是第一次帶團出門，
難免還是「皮皮挫」。
首先讓我們再一次弄清楚
領隊和導遊兩種身份
有何不同。

領隊導遊工作內容搞清楚

雖然說領隊導遊都是帶團的人，但若是你想吃這行飯，還是得要弄清楚、搞明白，才能調整好自己最佳的心態，勇闖旅遊業！

What's 領隊Tour Leader/Tour Escort

國人出國旅遊，帶你出國的那位服務人員，稱之為「領隊」。根據發展觀光條例第二條第十三款，「領隊人員」係指執行引導出國觀光旅客團體旅遊業務而收取報酬之服務人員。

What's 導遊Tour Guide

外國人來台灣旅遊，帶他們遊賞台灣、解說民俗風情的服務人員，稱之為「導遊」根據發展觀光條例第二條第十二款，「導遊」係指執行接待導引來本國觀光旅客旅遊業務而收取報酬之服務人員。

What's 領隊兼導遊的Through Guide

▌領隊兼導遊的責任重要而繁複！

目前國內旅行社還區分為有「當地導遊」及「沒有當地導遊」兩種。若有「當地導遊」的旅行團，領隊要負責把旅客帶到機場，辦完機場櫃檯Check In手續、過海關、登機，抵達目的地機場後，協助當地導遊處理團員的生活需求，行程結束後帶團回國，然後做結團工作。

沒有當地導遊的領隊除了上述工作，還要負責旅客沿途食衣住行育樂購等等的安排、景點解說導覽，結帳等等，行程結束後帶團回國，然後做結團工作。這種領隊也就是旅遊業者口中常說的「領隊兼導遊(Through Guide)」。

領隊要做這些工作!

Step① 出團前準備工作

（請見P.15 Chapter2）

Step② 登機前及 在飛機上的工作

（請見P.32 Chapter3）

Step③ 在目的地機場及 出關的工作

（請見P.40 Chapter4）

Step④ 在旅遊點車上及 抵達景點的工作

（請見P.46 chapert5）

Step⑤ 餐廳用餐的程序

（請見P.58 Chapter6）

Step⑥ 飯店住宿的程序

（請見P.64 Chapter7）

Step⑦ 開心回國、結團 工作

（請見P.69 Chapter8）

導遊要做這些工作！

不少領隊和導遊都是從國民旅遊的領團人員做起。

導遊通常是指專門在當地國接待國外來旅遊的人士。導遊的工作內容和「領隊兼導遊(Through Guide)」差不了多少，只是旅客為其他國家的人。且因為在國內，語言通、資源多，和帶團出國相比有優勢較多。但是必須要針對旅客的國籍做不同的準備，跟「領隊兼導遊(Through Guide)」最大的差異在於「旅客的國籍不同」。

有不少領隊和導遊都是從國民旅遊的領團人員做起，在國民旅遊團累積不少經驗後，才開始當領隊帶國外團，或當導遊接待外籍人士。

什麼人適合當領團人員？

奇悅真心話

帶國民旅遊團，是這行的入門訓練。

經過國民旅遊的洗禮，假以時日，就會在這行發光發熱。

領團人員是指帶台灣人在台旅遊的人。領團人員須對工作充滿熱忱、有責任感、樂於服務，以及具備一定的靈活度、耐心與適度的幽默感。有的人天生可能不具這些特質，但只要有心磨練，任何人都能在這行發光發熱。考試院目前沒有專門的領團人員考試，不過台北市旅行商業同業公會有辦理。雖然沒有規定領團人員一定要有執照才可帶團，但有些旅行社對領團人員的要求很嚴格，建議考取，考試資訊可到台北市旅行商業同業公會網站查詢（http://www.tata.org.tw/news/index.jsp）。

如何找到帶團機會

拿到領隊導遊執照後,躍躍欲試地等待著帶團去!等啊等!盼呀盼!心情一天天涼了起來!奇怪?怎麼遲遲都沒有旅行社找上門?

如果你以為旅行社敢把一個旅行團交給沒有帶團經驗的菜鳥,那就錯得離譜了,要有這種好的機會除非你家是開旅行社啦!

那該怎麼辦?沒有認識任何旅行社,永遠沒機會帶團啊!就算寫自我推薦信給旅行社,也幾乎石沉大海。奇悅也開旅行社,每個月都會收到想帶團的菜鳥推薦信如雪片般

飛來,但是說真的很抱歉,把旅遊團尤其是外國團交給沒帶過團的菜鳥,對旅行社來說那可是比出團沒投保還可怕。

想帶團卻沒帶過,也沒有旅行社人脈,想成功上壘,爭取帶團機會,可是有撇步的喲!來!跟著「成功上壘」步驟走!一定會成功!

成功上壘帶到團6大絕招

菜鳥想要成功接到團,一定要繳一些學費,學點經驗,才能快速上手。奇悅不藏私,告訴你成功接團6大絕招,招招都好用!

絕招 ❶ 參加旅遊團

最簡單的方法就是先去參加幾次旅遊團!帶著筆記本、V8、錄音筆,一五一十地把前輩的帶團方法記錄下來,回家操兵演練一番,同時可以跟同團的領隊搏感情,用真心換得第一次帶團機會。

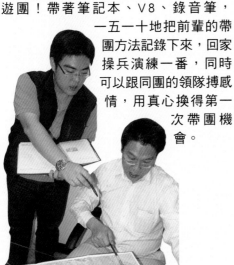

▌ 用心是能帶到團的絕招之一

絕招 ❷ 先帶國民旅遊團

▌ 從國民旅遊團做起可以累積經驗。

這可是奇悅的入行寫照喔!──「從帶國內團開始累積帶團經驗」。目前(2014年)帶國民旅遊團還不用持有領隊導遊執照,是切入的好機會,同時也可以認識旅行社的人。如果還是小生怕怕不敢上場,那多參加幾次國民旅遊團實地觀摩導遊工作,絕對可以逐漸克服菜鳥不敢上路帶團的心理障礙,此外記得和客人打好交情,多多累積和他人建立起良好友誼的技巧。

絕招❸ 到旅行社面試導遊、領隊或其他職位

通常大旅行社比較會公開招考新的導遊及領隊或是其他職缺，如果你夠大膽或是自己已有一些自助旅行經驗，也可趁此面試爭取機會。沒經驗怕沒辦法上線的人，不如應徵旅行社其他職缺（如業務、或行政助理），所謂近水樓台先得月，等到哪一天你覺得自己OK了，那機會絕對跑不掉。

絕招❹ 參加領隊導遊協會及講座

▌參加導遊或領隊協會在職訓練也是個好方法。

這是聽同行心聲、老鳥經驗的最好機會，參加的時候洗耳恭聽，並主動找尋與自己投緣的前輩，好好跟著前輩學習、多問問題解疑惑，前輩有機會自然會找團給你帶，對增進帶團機會絕對受益良多。

絕招❺ 當旅行社實習生

想當導遊領隊，不妨趁年輕趕快爭取沒薪水可拿的實習機會，有很多積極進取的青年，都是從當實習生，幫導遊領隊跑龍套開始踏入這一行，從當菜鳥開始帶沒人要帶的一日團，假以時日慢慢磨練，有朝一日一定可以成為月入近10萬的長程線資深領隊。

絕招❻ 和OP或線控打好關係

OP或線控算是領隊的衣食父母，和OP的關係打好，接團的機會就會大增，特別是出國前OP要把整團的旅客資料給你，出國後要把你的結團報告和帳單等一一結算整理，所以要好好跟OP建立友誼。在每次回國後可以憑自己心意帶點紀念品給OP、幫OP買點小東西，把出團點滴跟OP分享，包括好的壞的狀況及當地新資訊及變化，讓較少出國的OP能跟你一起成長。

▌和OP打好關係，是接到團的不二法門

奇悅小教室

OP、線控名詞解釋

OP(Operator)是指旅行團安排預訂交通食宿的連絡人，線控是該旅遊線的主管。

奇悅真心話

熟能生巧機會跑不了

帶國內旅遊團和國外旅遊團的操作方式，大同小異，生手千萬不要看不起帶國內團，所謂熟能生巧，多帶幾次國內團，以後要帶國外團保證輕而易舉。

Chapter **2**

出團前
準備工作

耶！旅行社終於
打電話找我帶團了！
生意上門囉！糟糕！
我應該要怎麼做呢？
接到團要跟旅行社確定
什麼事？要怎麼帶團？
帶團要注意那些事情？

帶團前準備工作一籮筐

就開始要帶團囉！帶團前有一大堆工作，可千萬不要大意了！有了萬全的事前準備，才會有完美的後續行程。

接團&出發前Step by Step

Step❶ 搞清楚什麼團

要接團前，得先確定自己接的是什麼團喲！想要快樂輕鬆接到團，4個問題非問不可、非搞清楚不可！3W1H讓你輕鬆搞清楚接到什麼團！

▌接團時，要先搞清楚什麼團！

1.什麼時間的團 When？

搞清楚、弄明白什麼時候出發？幾天的團？若是自己手上有別的團，得看時間可不可以分配得宜？是否有撞期等。

2.去那裡的團 Where？

東南亞、東北亞、歐洲還是美洲？這是一定要知道的！順便可以先了解一下當地的風土民情！

3.幾人的團 How Many？

團體大還是小？銀髮族還是上班族的團？一定要弄清楚！因為團體類別的不同，帶團的方法也有些差異喲！

▌要先弄清楚是去哪裡的團，可先行了解當地的文化等。

4.要給什麼資料 What Information?

要準備什麼資料給OP，一定不能漏了！以免護照過期或簽證忘了辦，全團都準備好了，領隊卻出不了國，不是很糗嗎？

清楚範例在這裡！

「請問李奇悅你下個禮拜六有可以出團嗎？」創意旅行社來電。

(When?)「有空，請問是幾號到幾號的團？」李奇悅問。

「下個禮拜六（5月16日）出發4天的團。」旅行社OP回答。

(Where?)「要到哪裡？」奇悅。

「韓國濟州島」OP。

(How Many?)「有幾個團員呢？」奇悅。

「20人」OP。

(What Information?)「我要先給妳們
什麼資料呢？」奇悅。

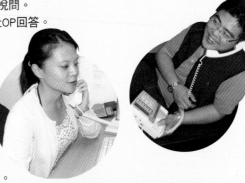

「給我護照影本就可以了」OP。

「好的，我明天就寄快遞給你」奇悅。

「最近還有什麼團要出嗎？我最近還有空檔」奇悅。

「這樣啊！我看一下，還有一個峇里島5天的團，剛好你回來之後要出團，你要接嗎？」OP。

「好啊，要什麼資料我一起寄給你好了」奇悅。

「OK，護照正本、相片兩張、身分證影本就好，趕快寄給我吧！」OP。

「感恩啦！乾脆我明天送去給你好了！」奇悅。

「這樣最好，明天九點半以後我都在。」OP。

「好好，明天見了，美女！」奇悅。

YA！
接案成功！

和OP
搏感情

奇悅
真心話

接到旅行社OP電話問可否帶團時，不論有沒有時間，先讓OP把旅遊團的出發時間地點先介紹一遍，如果真的有事，或該團需辦的簽證天數太長而來不及接團的話，再轉話題詢問有沒有別的團可以帶，千萬不要一下子掛掉OP的電話，藉以搏感情，才可以爭取更多帶團機會。

請教前輩錯不了！

奇悅
不藏私！

對於帶團生手來說，多半對旅遊地點不熟悉甚至沒去過，最快速認識旅遊點的方法就是請教同行前輩。萬一沒有認識的人，沒關係！請旅行社OP或主管介紹導遊前輩讓你請教。必需請教的問題有：例如要去的地點是薩爾斯堡，要問前輩到了薩爾斯堡路線要怎麼走才順？景點廁所在哪裡？當地安排的餐食有沒有吃過、好不好吃？遊覽車該停在哪裡最好？還有當地的機場通關概況以及抵達機場司機會把車停哪？這幾個當地景點問題搞清楚，基本上就不會有太大的麻煩。

Step❷ 開始接團

接團工作Step by Step

接到團後有那些必做的事，千萬不能漏掉一項喲！第一次帶到團，有空的
時候趕快去旅行社跟OP拜碼頭，拿各種行程資料，越早越好。

1.到旅行社跟OP見面，越早越好！

尤其是菜鳥更要提早準
備，至少要在出團前幾天
到旅行社報到，拿一些相
關資料回家做功課。

▌要提早去
跟OP拿
資料！

2.跟OP拿旅行團資料

一般在出發的前一天要跟OP交接團體資料，包括所有團員機票或電子機票
名單、護照、簽證、旅客總表、分房表、行李牌、名牌等。

3.把團員護照簽證和機票上的英文姓名仔細核對

▌仔細核對資料是否
有誤！

陳（Chen）跟張
（Cheng）的英文字
母只差一個g，但
是有可能錯一個g
就不能上飛機。
切記，核對姓名
絕對不能馬虎。

4.填寫入境卡

拿出入境卡(E/D Card)並幫團員
填寫，亦可在機上時協助團員
填寫。

▌出入境卡可以
先行填寫。

5.確認旅程表及當地合約書

確認旅程表(Working Itinerary)，如果發
現國外旅行社安排與中文行程內容不符
時，要立刻跟OP反應，請求修正。這份
機密文件千萬不要有團員在旁邊時拿出
來看，因為上面可是列有所有行程及成
本的機密。

▌旅程表的內容也要小心核對。

6.確認日程表

確認日程表(Schedule)、旅行條件(Tour Conditions)等,把上面的收費與行程安排看清楚。

行程內容搞清楚

奇悅真心話

大陸、東南亞、韓國等當地有導遊的團,最需要把當地安排的食、住、景點、購物站、自費行程與旅行社列給團員的行程內容對清楚。例如,給團員的行程中寫贈送給每位團員一隻龍蝦,國外旅行社卻寫上每桌提供一隻龍蝦,差別很大,不弄清楚,到時候團員可能會跟你要龍蝦。

7.跟OP拿公款或簽帳單

跟OP拿公款或簽帳單,作為赴旅遊地支付餐食、門票、房費。

▌ 簽帳單和公款,在行前要拿到!

再如,旅行社提供給遊客額外的服務,如每天一瓶礦泉水?還是全程提供一瓶礦泉水?兩者差別很大,在提供旅客的清單中要看清楚,出團時一定要督促當地旅行社做到,不然一定會被團員K的。

8.研究團員餐飲禁忌

研究團員餐飲禁忌特殊餐食需求,是否有人吃素、不吃牛肉等等。留意團員特殊狀況,如心臟不好、氣管不佳等,並注意團員社會背景,例如某單位長官參團是否有特殊需求等。

9.了解各式表單

跟OP核對當地連絡資料、保險證明單、旅客資料總表,若有團員中途離開的離團切結書。

● 學會這2招，出團更順利

絕招 ① 務必認識的各種表單

1.國外簽帳單

國外簽帳單(Vouchers)通常為一本，用一張撕去一張。

2.電子機票

現在都改用電子機票，出發當日持此機票向航空公司櫃檯報到。

3.使用的餐廳一覽表

將要去的餐廳用中文寫上已知或去過後對他的評價，或寫上推薦菜色等，可做為日後參考。

▌ 使用的餐廳一覽表可於空白處，做食用或評比記錄。

4.當地的緊急聯絡電話

當地緊急聯絡電話一定要隨身攜帶，以備發生情況時隨時可以求援。

▌ 當地的緊急聯絡電話，一定不能忘了帶。

4.出團前旅行社給領隊的團體注意事項

出團前旅行社給領隊的團體注意事項，在出發前用來再次確認，非常方便。

▌ 團體注意事項表也是必備的。

6.當地配合的旅行社或跟行程有關的商店

當地配合的旅行社或跟行程有關的店家，如車行、餐廳等，可先列表出來，並加以註記，甚至可寫上所使用的時間，以方便快速找查。

▌ 當地旅行社、飯店及車行的聯絡電話，一定要記得攜帶。

絕招 ② 出國前和OP交接事項清單再確認

證件類

護照、簽證、電子機票、團體旅客訂位記錄(PNR)，和參團旅客總表的團員英文姓名一一對照是否吻合，不對時要立刻跟OP說。

▌交接清單要再確認。

核對資料

仔細確認國外當地旅行社旅程表(Working Itinerary)中接送機方式時間、使用的巴士和門票、餐廳等，確認那些需自費，並與行程合約核對有沒有出入，有錯誤要立刻跟OP反應，請OP跟國外當地旅行社確認。

▌仔細核對行程表。

確認和預訂

1. 團員若有特殊餐食要清楚，尤其是機上餐飲特別重要，同時確認訂餐已安排。

2. 團體行程的第一餐或是遇到旺季時第一天的餐食，必須出發前先確認，這點必須請OP確認清楚及執行。

▌有特殊餐食者，也要特別加以註明！

資料事先影印有必要

奇悅真心話

拿到所有團員的護照和簽證及重要資料等，要先影印起來，把它與旅行社所給的資料夾分開放。我曾在帶團時發生過一件事：團員在旅館Check Out付自己的房間額外消費帳款，在刷卡時沒注意擺在手邊的小包因而被扒，護照簽證都在小包裡面。有了事先影印的資料就不用頭痛，可以快速幫團員補辦簽證繼續旅行了。

如果團員中有人是自帶護照到機場，必須將旅行社的旅客自帶護照切結書影印下來帶著。曾經有案例發生，一對夫妻團員原來是要自帶護照到機場，到機場時卻說護照在旅行社，還好領隊有帶切結書，給兩位團員看了之後，兩人才想起來護照放在家裡，領隊只好跟兩位無法隨行的團員說bye bye再聯絡，旅行社也不用退團費給旅客。

Step③ 行前說明會前準備工作

行前說明會之前,建議做足下列功課,會讓說明會更順暢,並和團員初步建立友誼。

1. 再次確認行程中所有機位和個別回程者的機位

2. 如不熟悉旅遊地機場可上網搜尋機場設施平面圖及介紹

3. 詳看行程中所有旅館位置及設施介紹

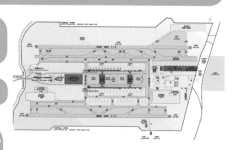

4. 團員簽證申請進度

5. 再次確認旅行社與國外當地(Local)旅行社之間的協議

6. 對於旅遊地不熟悉,該怎麼蒐集資訊把它整理成自己的解說內容,可以從以下幾種方式著手。

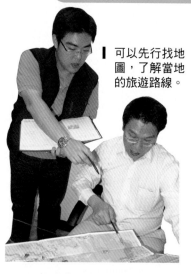

▌可以先行找地圖,了解當地的旅遊路線。

Ⓐ 首先就是把跟同行前輩請教的問題細節通通紀錄下來做成小抄

比如通關手續、用餐時間掌控、行程內容、如何安排參觀動線、車上介紹、推銷自費行程等,一一寫下,帶團之後再整理對照出自己遇到的問題或增加的經驗,做幾次之後功力就會大增。

Ⓑ 到目的地觀光局網站下載旅遊資訊

到目的地觀光局網站(通常有英文版或中文簡體版)下載旅遊資訊,順道蒐集最新的旅遊地訊息。或上網下載,最好是街道、加油站、景點、旅館都標示得一清二楚,可以幫助你到當地快速進入狀況。

● 參考旅遊工具書，並把景點介紹重要部份影印下來

背不起來的年代、建築歷史等就做成小抄，把它們都放進你的隨身筆記本中，要介紹前再瞄一遍，這招很好用，保證不脫稿不漏詞。我自己還會下載重要的旅遊簡介，放在ipod或手機、筆記型電腦中，我個人是有隨身攜帶筆記型電腦的習慣，隔日想要補充的或是忘記什麼旅遊資料，打開電腦上網查一下就OK啦！

▌行前參考旅遊工具書，在景點說明時超有用。

● 到目的地觀光局之台灣辦事處

向旅行社或本地觀光單位要一份最詳細的中文旅遊地圖或旅遊手冊。

● 從日常生活中搜集相關資料

從日常生活中搜集相關資料，例如旅遊的點是上海，就可以先看李安的《色戒》，看看其中與上海相搭的場景，說說張愛玲的故事，蒐集上海新建築、知名台商在上海創業的故事、吃過的餐廳，或是常常上百樂門跳舞的名人等，從生活面切入旅遊點，是當個出色導遊平常應做好的功課。許多導遊（尤其是大陸導遊），經常用照本宣科的方式，就像小時候讀的課本那種硬梆梆的方式介紹景點，導遊講得越口沫橫飛團員跑得越遠，問題就在沒有用日常生活大家關心的角度來切入介紹。

▌上網蒐集資料，也是行前的準備工作之一。

找地圖，看這裡！

奇悅真心話

真心推薦大家超好用旅遊地圖資訊網站及套裝軟體，我經常使用「Yahoo!Maps」查地圖之外，「Google」地球也是很好用的查詢網站，要對一個地方的人文歷史風土人情有基本的認識可上網查詢「維基百科」，此外我也愛用套裝軟體「Tom Tom」以及微軟的地圖軟體來查詢北美和全歐的概況，相當好用。

Yahoo!Maps：http://maps.yahoo.com/

「Google」地球：http://earth.google.com/intl/zh-TW/

維基百科：http://zh.wikipedia.org/wiki/Wiki

▌用Yahoo!Maps找國外的景點很好用！

隨身行李新規定

奇悅真心話

旅客攜帶上機的隨身行李內，裝有液體、膠狀及噴霧類物品之容器，其體積不可超過100毫升；所有裝有液體、膠狀及噴霧類物品的容器容量除符合前述規定外，還需裝於不超過1公升(1000c.c.)且可重複密封之透明塑膠袋(長、寬各約20公分)內。前項所述之塑膠袋，每名旅客僅能攜帶1個，並於通過機場安檢線時，自隨身行李中取出，放置於置物籃內，通過檢查人員目視及X光檢查儀檢查。另外每個人僅能攜帶1個打火機，在搭乘飛美及美籍航空公司航空器的旅客，則不能攜帶打火機上機。旅客通過安檢線後，於機場管制區免稅商店內所購買之液體、膠狀及噴霧類物品原則不受限制，惟會在其他國家轉機之旅客，因各國之規定略有不同，因此，建議旅客於購買前，先向免稅商店服務人員洽詢有關之規定。

❼ 行李準備

行李重量亞洲區每人可托運行李限重20公斤、美加地區每人限帶2件每件23公斤，行李超重需付超重費，手提行李經濟艙乘客均限攜帶一件可置於客艙上方置物櫃或座椅下方之手提行李登機，手提行李長寬高的總尺吋不能超過56公分x 36公分 x 23公分 (22吋X14吋X9吋)，重量則不得超過7公斤。

除手提行李外，還可攜帶個人用品，如一件小手提包或錢包、外套、手提電腦、或免稅商品，實際行李拖運規定請在出團前跟航空公司確認。請大家掛上旅行社發的或自備寫上中或英文姓名地址的行李吊牌。護照、簽證、錢包、信用卡等重要物品要放在隨身行李中，到治安不好的地方如義大利、西班牙、印度等地要將有拉鏈的後背包和側背包移至胸前，錢包證件可裝在暗袋放在外衣內側。同時要耳提面命不可接受陌生人臨時要你幫忙托運物品，發現行李增加時一定要立刻跟領隊說。

❽ 參觀景點

到景點玩的時候最重要的是要大家守時，以免到下一個景點或是吃飯時間被延遲；還有請大家注意一下國際禮儀，如吃飯的時候不要講話太大聲、參觀博物館不要亂摸展品、住星級酒店不要穿著睡衣浴袍在飯店到處跑，以免發生貽笑國際的事件。

▌ 參觀景點時，一定要守秩序。

❾ 自由活動

了解各項自費行程詳細內容向團員說明，當然要把它們講得很精采提高參加率，但是依大家意願和體力參加不能勉強，自行參加旅行社推薦的自費活動旅行社不負擔風險責任。

⑩ 個人用品

提醒大家帶常用藥品、電湯匙、泡麵、零食(牛肉豬肉類的零食最好不要攜帶)、鋼杯、手機、照相機等,同時在隨身行李中,準備幾個長寬各約20公分大小的可密封的透明塑膠袋,以便出境檢查時使用。

⑪ 支付小費

個人除了需付領隊導遊司機小費之外(有的旅行社會將全部小費包在團費中),搬運行李每件1美元、每日房間需付床頭小費1人1~2美元(各地行情不一),還有提醒大家做個有水準的遊客給小費最好給紙鈔,零錢銅板比較不適宜!

⑫ 安全須知

先了解前往旅遊地點治安狀況,以及同行在當地曾發生的意外事件向團員說明,請大家提高警覺。

Step❹ 成功行前說明會

開行前說明會的目的就是要領隊和團員先來個第一次接觸,是建立團員對領隊信心的重要時刻。

1.提早到達旅行社或會場

守時對領隊來說是必備的美德。帶團者要在開行前說明會至少20分鐘到旅行社或會場報到,跟OP一起準備資料或檢查麥克風等會場設備。

準備的資料有旅客手冊(裡面有行程、飛機班次、旅館、注意事項等)、旅行契約書、胸章或掛牌、旅行袋等。

2.說明會開始

帶團者或主持人致歡迎詞,行程逐一做介紹,內容包括依照旅行社所列的航班時刻表及旅館住宿表,逐一向團員做介紹。從出發所搭的航班、在第一或第二航廈集合、是否有專車接送服務、接送的時間地點、是否要轉機,以及景點介紹、旅館介紹、遊覽車介紹等,逐項大聲說明,尤其在出發時間和集合地點更要再三提醒。

● 行前說明會20分鐘快覽解說前必備常識

① 宣佈集合時間地點

必須在說明會開始和結束時大聲宣佈X月X日禮拜X當天X時X分在XX機場第X航站的航空公司櫃檯前集合，提醒團員千萬不要遲到。如有旅客在中途點集合，也要特別提醒集合要準時。

開說明會是旅客與領隊的第一次見面，要準備好團員會詢問的各項問題。

② 講解行程時必提醒

搭乘航班 除了說明離開台灣所搭乘的飛機和班次之外，行程中有轉機時要說明轉機使用的飛機航班和搭乘時間，以及轉機地點海關的規定，如在美國轉機乘客也要通過海關行李經過X光機檢查、按指紋和拍照完成後才能轉機。

行程說明要強調 行程中所使用的交通工具，例如飛機、巴士搭乘大概要花掉多少時間，即使當天大部分時間花在拉車也得先說明，讓團員有心理準備。

行程有否變動 許多時候因為交通、天候，甚至其他種種原因造成景點與景點銜接的不順暢，會將行程稍做調整，或第一天與第三天行程顛倒之類的情況發生，這點一定要跟團員說明原因和調整後的內容。

③ 旅遊點氣溫與穿著

歐美及中國大陸為大陸型氣候，濕度比台灣低，早晚溫差大，要攜帶保濕品和護唇膏、保暖外套等；東南亞太陽大要攜帶防曬品，如行程中有安排參觀教堂、參加晚宴、大型賭場，提醒要穿著適當服裝，短褲、涼鞋、細肩帶均不宜進入寺廟、教堂。此外要攜帶雨具、鞋子要穿好走的舊鞋，如果住宿的飯店有游泳池提醒帶泳衣；還有特別告知團員貴重的物品留在家裡就好，不然弄丟了找不回來哭也沒有用啦！

旅遊點的氣候等注意事宜，都要在行前說明會詳細說明。

④ 用餐

　　確定每天行程是在飯店或是到外面用餐，歐洲旅行團早餐多為大陸式早餐，改吃美式早餐要另外付錢，午晚餐是中餐或是風味餐，先提醒團員用餐時飲料和酒要自己付費，同時要調查有否吃早齋、不吃牛肉和吃素者。我就曾帶一個銀髮團到長白山去玩，住到山上飯店時，其中有10幾個人突然跟我說隔天早上是初一要吃

▌飲用水的發放規則，也需搞清楚。

早齋，因為團員沒有事先告知，臨時要我提供素食早餐，我只好連夜緊急通知餐廳要他們改菜色想辦法弄出菜豆之類的早齋。所以在行程說明會團體旅客調查表中一定要請團員詳細填寫特殊餐食需求，說明會後要將資料收齊以備連絡餐廳用。另外有些國家的自來水可生飲，如許多歐洲國家、紐西蘭等，有些國家只能購買礦泉水喝如印度，很多國家的餐廳都能提供旅客水壺裝水的服務，必須先了解後告知團員。

▌餐食的內容，領隊一定要搞清楚。

⑤ 飯店與旅館

▌去什麼國家、用什麼插頭，一定要搞清楚。

　　一般為兩人一房(通常為兩張單床)，指定單人一房或加床都需在出國前預訂，並付差額，個人用品如牙膏、牙刷、刮鬍刀需自備，不是每個國家或飯店都有提供，如歐洲城市市區新建的旅館較少提供個人盥洗用品，且房間大小不見得一樣，配備較不齊全，出發前要先打聽清楚或上網站查看旅館設施。另外旅館內的插座形狀也均不同，在歐洲地區為圓孔插座220V、美加為扁形插座 100V。除此之外，別忘提醒大家離開飯店可將鑰匙交給櫃檯保管或自己保管好。

⑥ 匯兌

　　換錢盡量要大家在國內就先換好目的地所需使用的貨幣，可告知團員所前往國家當時匯兌價格，在出境於航站時可再度提醒大家換錢，若國內銀行沒有兌換前往國家貨幣時，建議大家先換成美金，抵達目的地時再到機場銀行換，同時鼓勵大家多用信用卡不要帶太多錢出門，帶太多錢過海關還要申報扣稅麻煩又划不來，丟掉或被偷又不能止付。

3.綜合介紹

風土民情、自費活動、時差、電壓、領隊、導遊、司機小費等，在此
一一說明。

4.結尾與團員自由問答時間

詢問團員有沒有問題要發問、有否特殊餐食需求等，最後簽
訂旅遊契約書，並感謝大家參加，預祝旅途愉快。

奇悅小秘技！

心理建設的重要性

除了上述內容之外，如果根據你跟去過該行程的領隊打聽，
某飯店其實設備不佳，某餐廳菜色其實很普通，但是在行程表
上可能寫得言過其實，這時候要開始替它們「心理建設」，但是不能掩飾事實，以免想
像與現實落差太大，回來被旅客投訴，這也是開行前說明會的重要目的之一。
要如何「心理建設」呢？例如：某市區飯店設備很差，房間很小，這時候必須告訴團員
這間飯店，在市區裡面，交通相當方便，雖然設備不怎麼樣，但是大家要去逛街要自由
活動相當方便，要好好地在週邊逛逛、不用留戀在飯店裡太久。如果它是遠離市區的飯
店，周邊什麼也沒有，設備也普通，這時候只能安慰團員，因為我們第二天一大早要趕
去別的景點，住在這裡是距離最近的旅館，可以節省大家的時間，這個飯店其實沒什麼
好看的，建議大家早早睡覺，因為隔天要起早，趕去看一個很棒的景點等。如果發現是

一家菜色很普通的餐廳，可以告訴團員，這家菜
色雖普通不過保證大家可以吃得很飽，我們之後
還有很多風味餐可以吃，或者附近就只有這一家
開到這麼晚或訂得到位置等，請大家多包涵。盡
量將不完美的地方一筆帶過，但是還是要提，好
的地方多加強，達到畫龍點睛、讓顧客滿意的效
果。

▌ 房間設備的好壞，只要經過心理建設的說明，團員通常都可以接受。

**沒有行前
說明會
要做的事**

**奇悅
真心話**

即使沒有辦說明會，Step2、Step3的功課也是要做才好
呢！同時別忘一一打電話給團員，通知團員航班時間
和集合時間地點，提醒應攜帶的物品和注意事項。

領隊自己的行李這樣整

領隊除了換洗衣物、隨身用品及錢等之外，還有一些必帶的東西，出門前一定要檢查再三！

1.重要物品不能忘了帶

Ⓐ 導遊證、服務證、身分證件、名片、護照及有效簽證
Ⓑ 各項單據如簽帳單、借支週轉金、派車單等。
Ⓒ 旅行社名牌、旗子、行李帶等。
Ⓓ 發給旅客的旅遊資料、行程表。
Ⓔ 各種表格如分房表、旅客護照簽證影本資料。

▌自己隨身要用的藥品，要自行攜帶。

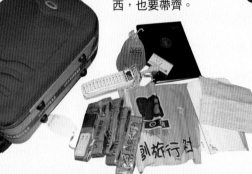

▌旅行社要給旅客的東西，也要帶齊。

2.準備藥品以備不時之需

外用萬金油、面速利達姆、OK繃和自用胃腸藥、感冒藥等，免得自己在國外感冒發燒，連團都帶不了。

▌不妨帶筆記型電腦，以備旅途中必須查詢資料。

3.個人用品圖

Ⓐ 個人日用品如雨具等，以簡單輕便為原則。
Ⓑ 旅遊景點筆記本或筆記型電腦或手機。

奇悅
真心話

絕對不能提供團員內服藥

特別提醒準菜鳥領隊，絕對不能提供團員內服藥，連暈車藥、感冒藥、止痛藥都不能給，因為你不可能會知道團員有沒有過敏體質、心臟病、糖尿病等，提供內服藥給團員萬一發生什麼事，倒楣的就是自己。

好領隊行前必看！

出發前領隊的行李、服裝儀容該怎麼處理，這點並不是每個領隊都知道的！奇悅告訴你幾個秘笈，讓你好上加好，做一個超級成功的好領隊！

奇悅
不藏私！

這樣穿戴就對了

合宜的打扮是領隊導遊必做的功課，讓自己整齊乾淨、看起來有朝氣即可，千萬別打扮得花枝招展，可是會引起團員不悅！

1.合宜的穿著

帶團要穿什麼，沒有硬性規定，要穿西裝打領帶，穿POLO衫，休閒服都可以，建議依照要帶的是什麼性質的團體，或是去的地方而定，不過一雙好走的鞋子是必要的，高跟鞋當然是免了。

2.正式服裝備用

行程中有參加須穿著正式服裝的項目，如參加郵輪的晚宴、搭高檔的東方快車、體驗城堡音樂會晚宴等特殊場合，這些正式行頭帶著就好。

3.各國禮節不同

男生要把鬍子刮乾淨，穿白色衣服要保持乾淨，前往日本如果穿西裝，要保持西裝畢挺和乾淨，因為日本人可是很重視這些小細節的，到夏威夷關島等度假島嶼，就可以穿顏色鮮豔舒適的T恤，讓自己充滿熱帶島嶼的 feel。

▌輕鬆合宜
的打扮。

▌正式服裝帶一套！

4. 好用的背心和霹靂包

除了以上穿戴原則，奇悅個人愛穿戴背心和霹靂包，作為個人的行動收納袋，裝重要的物品在帶團時相當方便喔！

霹靂包內裝物以隨時要取用的物品為原則(聯絡電話、行程表、

▌霹靂包超好用。

分房表、部份信用卡、一個皮夾，聯絡電話、行程表、分房表分別摺疊起來放入包內)。

▌背心有許多口袋，可以靈活運用。

出發前3天必做！

帶團前三天要一一核對以下事項有沒有做好，依照前往不同的國家檢查以下準備攜帶的資料：

❶ 影印團員護照和簽證

影印團員護照和簽證，核算證件正本是否全部帶齊，是否有效期限都超過6個月，有團員自行攜帶證件者要特別註記，採取落地簽時需要先準備當地表格、照片、費用，並攜帶團體簽證、護照確認一覽表。

❷ 電子機票

❸ 出入境卡

前往國家的出入境卡(E/D Card)，已用電腦列印填寫者確認資料對不對，若未填寫則要多帶幾份。

❹ 國內外海關申報單

❺ 團體旅客訂位記錄正本及影本

❻ 行李名牌每人兩份

❼ 國外旅行社聯絡資料

❽ 團體旅客分房表

團體旅客分房表，可多印發給團員，或至當地旅館請工作人員影印已經寫好房號的分房表。

❾ 行程中城市街道地圖

行程中城市街道地圖，樂園、景點設施圖。

❿ 餐廳資料

必須自行聯絡訂餐的餐廳將餐廳名字、地址、電話、用餐時間多印一份提供當地司機參考用。

登機前及在飛機上的工作

終於到了出發的
日子了！之前萬全的
準備就在這刻開始，
要展現自己的實力了！
在登機前及機上，
也有不少的事情要處理，
千萬要沈住氣，
一項一項來解決！

馬虎不得的登機前

今天就要出發了，登上飛機之前有不少事情要處理，上緊發條，準備開始作戰！

登機前工作Step by Step

Step 1 千萬不能遲到

領隊守則第一條：千萬不能遲到！一定要把握這個規則！因此出團前一天，做個早睡早起的好孩子，準備足夠的體力才能帶團。

早起一定要，早到一定好

如果是下午出團還好，比較不會睡過頭，早上出團最好要考慮是否會碰到上班時間堵車問題，如果有賴床習慣的人，寧可把鬧鐘時間調得更早，瘋狂把自己CALL到早起為止。一般旅行社要求旅客在起飛前兩小時到機場，領隊至少要在起飛前兩小時半之前到機場接團，寧可早到也不能遲到，這是領隊一定要培養的習慣。

搭機航廈要確定

到機場前確定所搭乘航空所在的航廈是第一還是第二航廈。

▎搞清楚哪個航廈很重要！

抵達機場的方式要確定

前往機場的方法，領隊自己得先行思考清楚，若是自己開車(比較好掌控時間)就要停在機場停車場，填寫停車的日期以及回國班機時間後，搭乘停車場接駁車至機場航廈。如果搭乘大眾交通工具得把等車的時間都算進去，一般來說從台北市區到桃園機場不塞車行車大概要40～60分鐘。另外有些行程內容是包含旅客至機場的接送機服務，領隊若是要與團員共同搭乘至機場接送車，更要在集合時間前30分鐘抵達，要安排車輛給團員搭乘。

Step ② 先行到航空公司報到

需提前在團體集合時間前半個小時抵達航空公司櫃檯向航空公司報到。

有送機公司人員

若旅行社有安排送機公司的人(即代辦團員登機證的人),就要先打電話找到送機公司的人。由於送機公司的人要送機的團體不只一家,通常他們都相當忙碌,你一定要趕快找到他,找到之後把送機人員已經辦妥的團員登機證和護照一一點收,核對登機證、電子機票和護照數量、出入境卡、海關申報單無誤之後再簽收。

無送機人員

若沒有送機人員,要把護照、簽證和電子機票一併交給航空公司櫃檯,請航空公司把登機證印出來,同時把全部團員的座位置編號列出一張表。

▎別忘了與送機人員聯絡抵達機場的時間。

奇悅真心話

小動作大貼心

在飛機上的座位,很多人喜歡和同伴坐在一起,一拿到登機證時,不妨依照分房表再將登機證上的座位重新用原子筆寫上新的座位標號,因為分房表都是依照朋友家庭成員關係所分配的,此貼心服務可以快速地讓團員和朋友好友坐在一起,而不用在飛機上自行換位置,亂成一團,影響別人入座,是讓團員覺得特別貼心的第一步。另外,則要盡量把方便出入的走道和前面的位置劃給年長者、長官,領隊的座位最好遠離團員,留段時間給自己,以方便養精蓄銳,或者繼續看旅遊資料、處理未完成的事等。

Step ③ 集合碰頭相見歡

集合時間到了，在航空公司櫃檯前或附近等候團員，再向團員簡單自我介紹一次，以及簡介今日抵達地的天氣概況、撥打電話等。同時發護照簽證及登機證給團員，宣佈本來航空公司所畫的座位分散，現在已依分房表用原子筆重新寫上新座位，團員請依照原子筆所寫的位置坐，讓好朋友情侶一家人都能盡量坐在一起，大家到飛機上不用在忙著換座位了。

 重量級人物優先

▎從重量級人員開始分發證照。

發護照先從長官老闆，團體裡最有份量的人開始發，讓重量級的客戶有被重視的感覺；做自我介紹時要特別把長官老闆的名字唸出來，感謝他們參加或是出錢讓員工有機會出國旅遊，在做旅遊地簡介和各項說明時，眼神先從重量級人物開始run，多多和重量級人物眼神交會，增進下一次接團機會。

快速重新劃位 Step by Step

奇悅
不藏私！

Step ①

先準備一張紙將航空公司所列的所有使用位置編號寫在白紙上。

Step ②
再將分房表和所有團員的登機證放在旁邊。

Step ③
依照分房表將同房的登機證放一起重新寫上編號。

Step ④
將白紙上已經使用的位置編號劃掉。

Step ⑤

完成後將登機證和護照簽證全部用橡皮圈圈起來放入袋子中，並將白紙丟掉。

Step④ 檢查出入境卡(E/D卡) 和海關申報書

請大家檢察登機證上的英文名字和護照上的是否相同，並請大家填寫出入境卡和海關申報書，並在上面簽名，完成後把他們收好。

Step⑤ 發旅行社名牌 給團員

很多人都不喜歡戴名牌，彷彿有被貼上標籤的感覺。這時候要跟團員說，發下去的名牌請大家先戴上，方便過海關。尤其是到旅遊地海關的時候，領隊可先行跟海關人員說明，有戴「※※旅行社名牌」的人都是同一團，通關會比較快，過了旅遊地海關之後，大家也都帶習慣了。

Step⑥ 檢查隨身行李

隨身行李裡是否有液體狀、膏狀容器以及尖銳物品如小刀、指甲刀，如果有要放進拖運行李中，詳細說明隨身行李液體狀、膏狀容器攜帶數量限制以及需用透明封袋等包裝。

Step 7 綁行李帶

大部分團體行李是要團員自己去櫃檯掛行李，為了方便導遊領隊和團員辨識行李，也為了方便到飯店時行李員辨識行李，請團員綁上有旅行社包裝的行李帶是最好的方法。綁行李帶也有訣竅，首先請長官或某位團員把行李拿過來，示範用行李帶將行李繞一圈並穿過把手的正確綁法，同時記得要將行李帶的釦子牢牢扣緊，示範完畢後，協助和檢查團員所做的是否正確。

▌仔細教導綁行李箱的方法。

Step 8 協助託運行李

再次確認團員人數，並大聲宣佈登機門和登機時間之後，請大家跟著自己走到航空公司團體櫃檯開始掛行李，導遊領隊站在團員旁協助掛行李。行李託運完畢提醒團員要將行李收據保存好，如果遺失才能向航空公司索賠，並請團員確定自己的行李已經通過X光機檢查後才可離開櫃檯。

▌團員托運行李時，領隊一定要在旁邊觀看。

Step 9 出境檢查

▌出境檢查時的注意細節也要事先告知。

等團員都掛好行李，再次清點人數，並請團員隨即出境，同時再一次提醒登機時間和登機門，告知及機場動線並提醒團員通過金屬偵測門時需注意事項，如在安全檢查前將身上金屬物品(如行動電話、鑰匙、硬幣、打火機)置於塑膠袋內後放置於小籃內，通過探測門後再取回。
說完之後請團員一一進入，如果離登機時間還久或者還有團員未到，則繼續留在出境大廳。

Step ⑩ 打電話連絡旅遊地之導遊

若有團員遲到未到，要盡快打電話催促，並告知所等候地點，等全部團員到齊後，如有時間可在航廈內找個位子或者到2樓餐廳咖啡座，喝杯咖啡提神，同時拿出當地接機旅行社導遊或司機電話，連絡班機所到時間及在當地機場所等候的位置。

▌ 和當地導遊聯絡的時間要注意。

奇悅不藏私!

主動連繫避免失誤

在未離境前先和旅遊地導遊和司機確認等候和時間時，要注意當地的時差以及上班時間，以免干擾或白打電話，同時留意使用以何種方式連繫最為划算。

Step ⑪ 過海關到登機口

過完海關等登機時間快要到的時候，才出現在登機門附近，不要太早出現在登機門等候廳，可好好利用登機前的這段空檔時間。登機時間到的時候，則在登機櫃台前確定團員都登機後自己再上飛機。

▌ 要清楚告知團員正確登機口及登機時間。

興奮不已的飛機上

登機了！催促團員趕緊坐好，大家興高采烈準備出遊了！

飛機上工作Step by Step

Step① 確認團員是否到齊坐定位

到機上時，要請團員趕緊坐好。

若是之前有先行將座位重新分配好，則此刻應該是皆大歡喜的入座。若是忘了幫旅客重新分配座位，此時可能會有大換位置的狀況發生，因而會影響其它乘客的權益。建議先行告知團員，先按原先順序入座，想換位置等起飛後繫安全帶的訊號燈熄滅後，再行換位。

Step② 向團員說明 機上設施使用及點餐方式

團員坐定位後，可以詢問團員是否了解機上設施的使用方法，如服務燈及娛樂設施等，若有不了解者，可以前往說明。另外若是空服員幾乎為外國人時，建議先了解機上供餐的內容，先行跟團員解說清楚，以利團員點餐。

詢問團員機上設施會不會使用。

Step③ 跟空服員要毛毯等

撲克牌和入出境卡可要越多越好，比如是20人的團可以跟空姐空少說我是本團的領隊，這團人數有30人，多爭取撲克牌給團員當做紀念品，出入境卡則可攜回備用。毛毯枕頭視航程長短而定，航程短的如韓日港澳可由團員依自己需求向空服員索取，美歐長線航程幾乎人人都會需要毛毯枕

可向空服員要毛毯等東西。

頭，一上機可先跟空服員索取發給團員。長程線另外還可為團員索取眼罩、拖鞋、牙刷牙膏等，很多團員喜歡在機上要泡麵（通常在正餐後可以要的到，但短程線則無）、巧克力、可樂、啤酒，可幫團員索取。另外帶長線團一定要好好補充睡眠，因為一下飛機之後就會很忙。

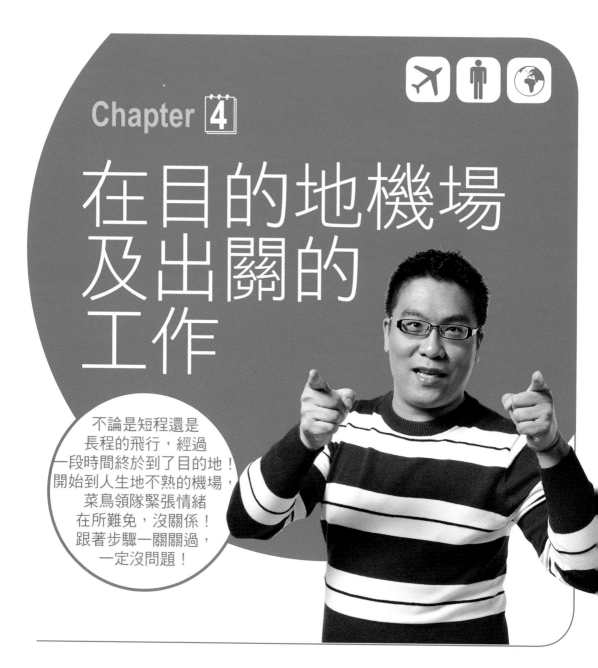

Chapter 4

在目的地機場及出關的工作

不論是短程還是
長程的飛行，經過
一段時間終於到了目的地！
開始到人生地不熟的機場，
菜鳥領隊緊張情緒
在所難免，沒關係！
跟著步驟一關關過，
一定沒問題！

抵達目的地機場

抵達出遊的目的地機場了，這時大家都很雀躍！
有那些事要注意的呢？

目的地機場工作Step by Step

Step 1 集合團員

拿著旅行社旗子先在通過空橋後集合團員，
這時候有可能遇到別的團體也在空橋集合團
員，所以要高舉旗子請團員先集合好，一定要
清點好人數並宣佈等一下通關後在行李轉盤的
地方集合，然後一起通過旅遊地海關。

▌抵達目的地機場，要先行集合團員。

奇悅
不藏私！

一看就懂的機場圖示

不管帶團多少次，都不可能去過每個旅遊地的機場，帶團的人到達旅遊地
機場又不能東張西望，被團員看出你根本沒來過，我帶過一個團員的阿伯
告訴我，看不懂英文字有什麼關係，到了機場就看飛機頭朝上就是飛機要
起飛，飛機頭朝下就是飛機抵達，兩架飛機畫在一起是繼續轉機，畫戴帽
子的人是海關，畫行李的就是提行李的地方，阿伯的絕招真是太棒了！即
使在陌生機場也通行無阻。

機場圖示通則

飛機抵達

海關

轉機/過境
TRANSFER/TRANSIT

飛機起飛圖

繼續轉機

提行李

Step ② 與當地導遊接洽

　　如果在出境前還未與當地旅行社導遊或司機再確定抵達機場等候的地方，此時要把握時間，趕緊告知接機人員團隊已抵達，本人今天穿著式樣，旅行社旗幟等，以方便接機人員接機，同時確定在機場某處等候。若在當地還有當地導遊，則需詢問所穿服裝及手拿的旗幟或接機牌；若無當地導遊，則與司機確認遊覽車的停車地點以及該如何前往。

抵達目的地機場後，先跟當地導遊聯絡！

Step ③ 過旅遊地海關

　　站在團隊最前方優先過海關，並用英語(大陸除外)告知海關人員自己是本團領隊或導遊，本團團員有戴上「※※旅行社」的什麼顏色名牌，共有多少人。過海關後，盡可能在通往行李轉盤的通道上，指引團員取行李處，同時確認團員是否都順利過海關，如果通關有問題，得先告知海關人員自己是領隊，要協助團員回答海關詢問。

請團員集合一起過海關。

Step ④ 行李轉盤集合

　　等團員確定行李都拿到後，清點團員集體離開海關，到了出境大廳如有當地導遊接機，要立刻找到拿有當地旅行社旗幟或接機牌的當地導遊，如果沒有當地導遊則帶領團體走出航廈，前往遊覽車停車點。

奇悅小秘技！

行李掉了怎麼辦

如果是在機場發現團隊行李件數少了或是沒拿到行李，千萬不要慌！趕緊去機場的Lost & Found櫃檯辦理行李遺失。拿出護照簽證、登機證和行李收據辦理找尋手續，這時候可留下自己在旅遊地的電話號碼、當地導遊的電話號碼或是未來幾天住宿的旅館名字地址電話等候聯繫。詳情請見P.80 Chapter10〈緊急事件處理工作篇〉。

行李別遺漏了，要確定大家都拿到行李才一起離開。

Step ⑤ 與當地導遊相見歡

奇悅真心話

東南亞 V.S. 歐美海關

有當地導遊的團，那領隊的工作在此暫時交棒給當地導遊。與當地中文導遊見面時，先禮貌性地寒暄，大聲跟團員宣佈導遊的名字並鼓掌歡迎，然後引導團員走向遊覽車。

▌和當地導遊相見歡。

有些國家海關對食物要求很嚴厲，如美國、澳洲線，出境前一定要再三強調以免卡關或被罰。

北美對安檢規格要求很高，團員常會有被抽檢，要先向旅客說明，有綠卡卻不常回美加者，常會被約談。

東南亞常常發生行李內貴重物品不見如相機等，請隨身攜帶。

Step ⑥ 無當地導遊時注意事項

先與司機對行程，作法與當地導遊對合約行程一樣，逐項逐日確認行程、景點及路線，是否需要調整行程順序。

奇悅不藏私！

與當地導遊確認事項

把行程條件拿出來與當地導遊逐項對過，對特殊餐食及指定購物站等，都要確認清楚，發現合約或行程有出入要請當地導遊立刻聯繫修改。

▌隨時和當地導遊或司機對行程。

在國外機場轉機

若不是直飛目的地，就必須在第三地的機場轉機。轉機的工作也不輕鬆，領隊導遊一定要謹慎處理。

國外機場轉機Step by Step

Step 1 資料準備齊全

將團員護照、簽證、行李收據和電子機票收集準備好。

Step 2 確認在何處辦理

下機集合團員後，與航空公司地勤人員確認是否在同一航廈Terminal辦理轉機。

▌ 轉機時準備的資料不可少。

Step 3 到櫃台辦理

到航空公司櫃檯把護照、簽證、行李收據和電子機票交給航空公司櫃檯，在台灣已經拿到登記證時可省去這道手續。

Step 4 確認起飛時間

▌ 辦理轉機時，要請團員集合在某處。

辦完之後宣布集合時間及機場、廁所位置，請大家自由活動。集合時將護照、簽證、行李收據和登機證一一發給團員，並大聲宣佈所轉乘的是x航班、登機門編號、登機時間和起飛時間之後，跟團員說明機場廁所位置。

Step⑤ 轉機超時處理

在台灣時要先確認轉機時間是否超過4個小時以上，是否可向航空公司領飲料券(Soft Drink Coupon)、超過6小時以上可領點心券(Snack Coupon)，若沒有提供要先向旅行社詢問如何處理，是由旅行社提供或請團員自行解決。

█ 隨時注意飛機飛行時間有沒有延誤。

Step⑥ 注意細節

此外要特別留意轉機的登機門有沒有臨時改變。在台灣拿到的轉機登機證上的登機門不見得是正確的，到轉機點時要即時確認。

奇悅真心話

到達
目的地機場
要留意的事

提醒團員帶的錢超過規定要申報，儘量不要讓團員帶太多錢出門啦！

過移民關時自己一定要走在前面，看團員是否順利過關，萬一發生團員無法通關被請到小房間，要趕快去了解狀況，若遇到一時無法解決的海關問題，要趕緊打電話給當地旅行社請他們來接手，並告訴團員如何走出海關及和當地旅行社如何碰面。

從說明會一路帶到旅遊地海關，若此時還弄不清楚團員的長相及特徵，就要讓大家把名牌戴上，讓當地旅行社方便接機。憑我多年帶團功力已練就快速認人神功，這點相信大家累積一段時間後就會有長進。

另外，通過移民關後請大家拿好行李，並且把海關申報單拿在手上，同時確認自己已經簽名，再一起通過海關。

奇悅小秘技！

飛機延遲或取消怎麼辦

飛機班機有時會因為不可抗力因素而臨時取消，這時請先準備好機票、當地旅行社連絡電話聯絡人、航空公司時刻表。詳情請見P.80 Chapter10〈緊急事件處理工作篇〉。

Chapter 5

在旅遊點車上（火車/渡輪）及抵達景點的工作

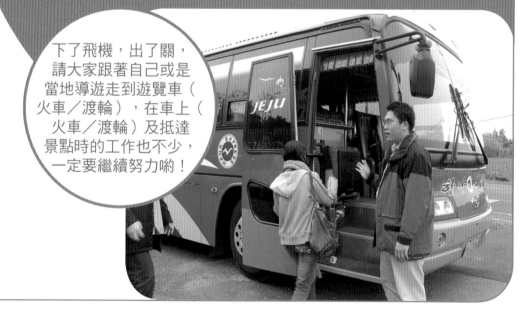

下了飛機，出了關，請大家跟著自己或是當地導遊走到遊覽車（火車／渡輪），在車上（火車／渡輪）及抵達景點時的工作也不少，一定要繼續努力喲！

搭乘交通工具

抵達了旅遊目的地，交通工具是團體旅遊行程中幾乎天天都會搭乘的，須注意以下幾個重點。

上車及車上工作Step by Step

Step ① 放行李

遊覽車

讓團員把行李放在遊覽車的行李箱放置口處，這時可由自己確認行李數對不對，並看著司機或協助司機把行李全部放進行李箱。也可以請團員自行確認行李已放進行李箱後再上車。

▌放行李時要確認行李總數。

火車

▌搭火車時，要注意團員是否全部都上車。

到國外旅行有時部份路段的交通工具是火車，例如到法國巴黎轉搭TGV高速火車轉往南部城市就是最好的例子。到火車站前要把火車時刻表、火車票、訂位記錄單和座位分配表準備好。到月台時提醒大家注意隨身行李，不要帶太大也不要離身，以保財務安全。尤其是在印度搭火車，要提防扒手；留意兒童，不要亂跑以免發生危險，託運行李要提早一個小時到火車站辦理。在車廂裡保持車子清潔，搭乘禁菸列車不能抽菸，火車中途有停靠站請團員不要隨便下車或者到別的車廂。

渡輪

　　這也是旅途中常見的交通工具。搭乘渡輪的時間通常不會太久。渡輪通常很穩一般來說暈船的乘客不多，在登船前一天要跟團員說，請很會暈船的人帶著暈車藥。搭渡輪前要把渡輪時刻表和航程路線準備好，上船時跟團員簡單宣佈渡輪航行時間、會經過哪些景觀和抵達地點介紹，同時別忘了告訴大家救生衣和救生小艇的位置，愛拍照的人拍照時要注意安全，然後請大家坐在特定座位。下船前幾分鐘告訴大家要下船了，隨身行李、小孩通通要帶好，請大家跟著動線下船，下船之後必須點清人頭再離開。

▌渡輪的行程，要注意是否有人會暈船。

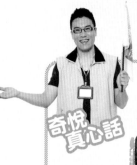

奇悅
真心話

車子出問題
怎麼辦

　　旅行的過程中，交通工具是很重要的！大家都希望一趟行程能平平安安、順順利利的！但萬一有個閃失，車子在路上塞車或車子拋錨也是在所難免的事，此時領隊一定要保持冷靜，做好處理細節。詳情請見P.80 Chapter10〈緊急事件處理工作篇〉。

Step ② 數人頭很重要

▌每次上車都要數人頭。

　　一踏上遊覽車（火車／渡輪），旅行便正式開始囉！一上車養成好習慣先數人頭！不管是行程的第一天還是最後一天，反正一上車就要點名，一定要確實算人頭，不能用偷吃步問大家請看看左右鄰居都到了沒？萬一人搞丟了倒楣的是自己。

Step ③ 宣布重點事項

遊程的第一天,確定大家都上車之後才讓司機開動,首先拿起麥克風向團員、當地導遊、司機説自己的名字,團員有幾位,大多是來自哪個地方、哪個公司團體、或是有幾個主要家庭成員和長官,並且向團員介紹當地導遊和司機的名字,請大家掌聲鼓勵表示歡迎,有長官或主辦單位可請他們講講話。如果自己身兼領隊導遊,向團員介紹司機之後,請團員記下自己的當地手機號碼,有緊急狀況時不要害羞打這支電話一定找得到自己,之後簡單介紹該團的成員和人數。

▌到車上時要跟團員介紹當地導遊及司機等。

至於參觀第一個景點之後的情況,則是一上車點名之後,可視下個景點距離的遠近,在車上玩些團康活動(請見P.55〈團康活動篇〉),或是請大家唱唱歌,跟大家八卦一下等,藉以消磨拉車的時間。

奇悅小秘技!

座位怎麼坐

遊覽車的位子要怎麼坐,通常是大家自由入座,學生團就讓學生自由發揮,即使經常換座位也無妨,有親子參加可以請大家

讓一家子坐在一起,有長者、長官、主辦單位和身體虛弱的人要讓他們坐在前排,以便自己隨時照顧得到,或者隨時溝通。上車時可以先「教育」大家座位不要先搶先贏,請大家禮讓老弱婦孺長官坐前排,做一個有禮貌的好國民,如果有人抱怨一直坐在後排不舒服,可以跟大家說為了公平起見體諒後排的團員,請大家每天往後退一排坐,讓後面的人也有機會坐得舒服。

避談的政治與宗教話題

奇悅真心話

第一天團員大部分比較累，尤其是透早出門搭飛機，或是在飛機上過夜早晨抵達的航班，如果自己是導遊，第一站不要講話講得落落長講到大家都頻頻點頭，建議簡單介紹完景點和當地食衣住行後，說一下特別注意事項，例如第一站是海邊風大，下車前要把外套穿上之類。提醒完畢之後，貼心地讓團員們進入閉目養神時間，領隊也可以趁機瞇一下，或者和當地導遊、司機對行程內容。

至於在之後的幾天，也常有機會在車上和團員對話、聊天。此時最忌諱談論政治和個人隱私，明星名人刊在報章雜誌的八卦可以講，自己帶過的名人明星發生過什麼事情千萬不能透漏，這是做這行的職業道德，一但洩漏「天機」很有可能影響飯碗。即使你是深綠、深藍、深橘，帶團的時候也絕對禁談敏感的政治話題，以免影響和團員之間的互動。

Step ④ 發礦泉水

通常遊覽車上會置放礦泉水，經過漫長搭車、搭飛機或是景點的參觀後，大家都渴了，發礦泉水給大家解身體的渴，同時建立良好互動。但是因為歐美紐澳等地礦泉水太貴，大部分沒辦法發礦泉水，大陸東南亞韓國礦泉水便宜，發水OK。

Step ⑤ 快到景點時

▌對時是很重要的。

可以在一上車或快到景點前15分鐘，就要開始介紹景點的特色，接著宣布注意事項。請大家對錶，確定大家時間和導遊、遊覽車上的時間一樣。

宣布集合時間和地點。集合地點以遊覽車、門口和地標、速食店、咖啡店門口為首選。然後再將遊覽路線、景點廁所、紀念品店大概位置說一遍，抵達景點時看大家都下車，或是請當地導遊先下車清點團員人數，再拿著旅行社旗幟帶領大家進入景點。

介紹景點有原則

奇悅不藏私！

1. 介紹景點可用地圖當作輔助工具，介紹內容有三要，風土民情、歷史背景、地理景觀不可少。

2. 遇到拉車行程，標準作業程序是要用一半以上時間介紹景點和當地各種人文歷史地理和重大新聞，再利用較短的時間放影片介紹、音樂和玩遊戲、唱歌、休息等，通常是快到景點前至少15分鐘要開始解說景點。

奇悅小秘技！
參觀景點注意事項

1.集合點一定要告知

旅遊景點剛開始逛時團員都會跟著你，慢慢的隊伍越拉越長，大家自動散開在不同角落，如果是在像北京故宮這種大景點從前門進、後門集合時，一定要告訴大家從前門到後門路線要怎麼走才不會迷路，大概要花多少時間會走完景點，中間參觀的重點在哪些位置？各位領隊發現要去景點比較大、集合點從A點進B點出的時候，一定要問旅行社或同行去過的人或老鳥，在哪邊集合最好。

▋介紹景點時，要注意是否有人落單，跟不上團體。

2.迅速上車有一套

如果觀光的地方司機停車不方便（通常是在大都市市區），要跟大家約好在該城市最醒目招牌或商店，如星巴克、麥當勞、超級商店或購物中心前集合，再打電話給司機過來接人迅速上車。

3.擅用旅遊中心

在旅遊景點通常設有「ｉ」旅遊中心，或是在賣門票的窗口都可以索取景點的中文或英文介紹或地圖，可以向工作人員說明自己是帶

▋別忘去旅遊中心索取景點介紹圖。

團需要多少份發給團員，如果數量夠多可把資料攜回國做為備檔。

4.遊樂園行前叮嚀不可少

到迪士尼、海洋世界等主題樂園要先帶大家玩一些重點活動，讓大家對該環境有基本認識，最好不要一開始就解散團員，除非團員要求表示對該樂園都很熟悉才可一開始解散。

▋進遊樂園前一定要叮嚀再三。

5.押隊的必要性

要和當地導遊一前一後押隊，不要讓團體的隊伍愈拉越長。

6.過馬路要注意

若是需要過馬路時，這時要充當交通指揮，在綠燈亮或是可以過馬路的時候，站在馬路上或者站在隊伍前後，催大家加快腳步過馬路，不要讓過馬路隊伍拉太長，確定大家都安全通過再繼續往前走。

Step❻ 進入景點參觀

　　抵達景點在放人前不忘提醒集合時間和地點。要買門票時要先看清楚有沒有分大人小孩票，並算清楚大人小孩各有幾人，弄錯了麻煩有可能自己要墊錢的。買完票發給大家，請大家先跟著導遊的解說，解說時間要掌握好，認識幾個必參觀的地方，通常會發現當地導遊越解說人越少，團員不是猛拍照就是找有興趣的地方忘我地看了起來，有的人會衝到紀念品店狂掃貨，沒關係！讓大家盡情地玩只要記得集合就好。

▌門票花費要搞清楚。

Step❼ 在景點等人

　　領隊及當地導遊要提早20分鐘左右到跟大家約定參觀完畢的集合處等團員，這樣做可以讓早逛完的團員確認集合點，並且開始點人頭，有空時大家還可以拍拍照。等到集合時間快到時發現還有團員沒來，可以回頭找，催大家時間已到快歸隊囉！

▌在景點集合等人，要注意時間。

Step❽ 自費行程

　　有些團的行程中會有一些自費行程，這也通常是領隊及當地導遊增加收入的來源，同時也為了旅遊行程的多樣性。有技巧的推銷自費行程，是個好領隊必學的絕招。詳情請見P.74 Chapter9〈如何賺錢多多篇〉。

▌自費行程是要讓遊程內容更多樣。

Step ⑨ 購物行程

　　購物在旅遊行程中是少不了
的,一般旅行團多少都會安排幾
站購物點。購物的行程中,領隊
若是有技巧的介紹推薦,也能獲
得佣金。詳情請見P.74 Chapter9
〈如何賺錢多多篇〉。

▌購物站是領隊取得佣金的地點之一。

Step ⑩ 隨時與導遊做密切溝通

　　要把握時間及早與當導遊確認每天行程內容和餐廳菜色,有變動要提早
告知團員。

　　領隊是當地導遊和團員溝通的橋樑,團員的需求要靠領隊跟當地導遊
溝通,盡可能皆大歡喜,溝通不良或撕破臉都會影響團隊操作,所以領隊
要三不五時主動找當地導遊聊聊天,另外溝通的絕招之一就是:在當地導
遊介紹當地特產、自費行程關鍵時刻時,助當地導遊一臂之力,但是千
萬不要強迫推銷,要在旅客不反感的情況下,在團員與當地導遊之間取得
平衡,畢竟當地導遊可能沒有你跟團員互動的時間長,幫當地導遊Push一
下,當地導遊開心,領隊領團就順心。

奇悅小秘技!

彈性靈活變化行程

帶的團雖然有當地導遊,自己還是千萬不要放
懶,若將團員帶到旅遊地,就把團全權交給當地
導遊處理,有時碰到經驗較不足的當地導遊,還
是很容易出問題的。奇悅的做法是在第一站行程
前確定所有的行程內容,並且注意團員的需求。
有必要時根據景點路線是否順暢、表演場次時間等等,對行程做一些微調或對調,但是
行程表的內容一定不可以減少,有人不參加行程怎麼辦?團隊中總是有人不想參加某些
行程,如果是純粹個人意願不想去但是大家都要去,處理方式要簽切結書聲明是自己不
想去的,費用旅行社不會退。

領隊與
巴士司機

奇悅
真心話

▌ 經常要與司機研究路線走法。

參加旅行團旅途順利時我們都感覺不到巴士跟司機的重要性，一路上行車順不順，能不能掌控時間準時到景點，要看司機的駕駛經驗和領隊與當地導遊的溝通能力。

帶團上車之前要把街道圖、高速公路圖、旅行社團體標示牌等道具準備好，上車之後除了向團員介紹司機之外，還要了解車況，如車子內的設備麥克風、錄放音影機、冷氣、廁所的狀況和位置，並向團員介紹，發垃圾袋給團員，並請大家保持車子內清潔。

在拉車時可以找話題跟司機聊聊天等(大部分是用英語或當地語言)，提振司機精神，司機找不到路時，要拿出道路地圖幫忙找路。奇悅曾經帶團到美國一個小地方參觀博物館，因為那個地方很新，司機沒去過、台灣同業也沒人去過，我就用我帶的GPS順利找到附近道路，不過這個點新到連GPS都沒有標座標，但是至少已經在附近的路上，奇悅就在不斷協助司機問路下找到博物館。另外，如果遇到司機身體不舒服、車子拋錨時先不要慌，處理方式是趕緊告訴團員實際狀況並安撫情緒，例如我們現在已經準備要換車，大家再等1小時新的車就會來，請大家稍安勿躁趁機休息一下，然後協助司機或通知當地旅行社立即處理。

▌ 各地的景點自己要先行了解位於何處！

▌ 若遇車子拋錨，要安撫團員情緒。

團康活動篇

遊覽車上歡樂一籮筐

在遊覽車上設計一些遊戲玩，促進團員彼此感情，最重要的是在拉車的時候（例如從泰國曼谷拉車到芭塔雅、從紐西蘭威靈頓拉車到陶波湖），玩一些遊戲殺時間，減少大家拉車的枯燥無聊。

喜歡唱歌的團

該玩什麼遊戲或是在車上唱什麼歌，要因團而異，可以來進行「點唱時間」，測試大家的反應。很多中高年齡團喜歡唱歌和玩猜謎，如果看剛開始場子不夠熱，自己要先開熱場，歌曲就不要選太年輕的像是周杰倫、蔡依林大家可能聽都沒聽過的歌，唱一些《月亮代表我的心》、《新不了情》等中高年齡層有聽過的歌，才有熱場效果。也可以用唱歌來玩遊戲，比如說要大家一首首耳熟能詳的歌輪流接唱、玩歌詞裡有「月亮」、「海」等字的歌曲接龍遊戲，讓大家動動腦。

設計創意遊戲

平常就可以想一些遊戲存在腦袋中，在帶團時輪流拿出來用。奇悅曾經玩一個自創的遊戲，就是宣佈自己的手機號碼之後，為了確定團員有認真記下，告訴大家開始開放傳奇悅的手機號碼簡訊過來，前3個傳進來的人通通可以獲得神秘禮物，結果看到大家努力猛傳簡訊，達到玩遊戲和記緊急聯絡號碼雙效。

猜謎和冷笑話王

玩遊戲要有競賽氣氛和獎品引誘，才能炒熱氣氛，要玩什麼遊戲則靠領隊們各顯神通。最近台灣很流行講冷笑話，有一次我帶一個平均年紀在30至45歲之間的公司團，就曾辦一個冷笑話王選拔賽，讓大家講冷笑話然後舉手表決誰的笑話最冷。

學當地語言

教大家和考考大家教過的基本當地問候和實用語，如：你好、謝謝、請、晚安、多少錢、便宜一點等，並用好記諧音加深大家印象，法語早安、你好都可用bonjour，台語諧音唸做「摸酒」、謝謝merci諧音台語唸做「要死」。

樂於分工
帶團就輕鬆

奇悅
小故事

▌平壤景點之一

　雖說領隊是團體的核心人物，有什麼事找領隊就對了！但也要千萬記得，領隊不是「無敵鐵金剛」，他也會有情緒、也會生病。

　多年前我剛出道時，帶了一團東北三省加北朝鮮18天的團，這團共48人，最年輕的62歲，最年長的82歲，我常常說這是千歲團，因為整團年紀加起來超過3000歲，是一群可愛又可敬的爺爺奶奶們。

　這些長輩又可分為兩群，一群喜歡晚上去喝酒唱歌，總是喝到午夜才回房間休息；另一群則喜歡早上5點就起來散步逛菜市場，加上公司讓一位78歲的爺爺和我同房，這位爺爺膀胱不太好，一個晚上必須起來上3～4廁所，因為他行動不太方便，我擔心他會在浴室跌倒，因此就請他上廁所時要叫醒我，由我扶他去。

　每天晚上，我必需把晚上愛唱歌喝酒的團員張羅好，安全地將他們都送回房休息後，早上也要早起帶這些愛散步的團員去菜市場，夜間還要起來陪爺爺上2～3次廁所，終於在某一天早晨我病倒了，體溫一路竄升到39度半，燒了一整天，只覺得天旋地轉的，根本不能正常工作。

　晚上導遊立刻送我去看醫生，這是我第一次帶團帶到被送進醫院，北韓的醫生也真是很厲害，不知道給我打了什麼針、開了什麼藥，晚上7點半進醫院，體溫高達39度半，晚上12點就稍退到37度8，隔天竟然燒都退了，感冒也好了大半，真是驚人的醫術呀！

　日後再帶團時，我就會調整我的體力，注意不讓自己體力透支過多，並且將一些事情分給其他工作夥伴去分攤，不把所有的事情都攬在自己身上，讓自己過份透支。各位有心加入領隊一職的你們，建議大家都要把體力鍛鍊好，有好體力才有帶團的本錢，尤其是超過一周的長團，沒有好的體力及健康，要帶好團，真是難上加難！

▌平壤景點之一

緊急應變 事圓則融

餐飲內容有變，是在帶團時最容易發生的事，特別是在東南亞的行程裡，常標榜「龍蝦大餐」，而且是「每人一隻龍蝦」！但其實都是用「龍蝦仔」，也就是小龍蝦。因為「每人一隻龍蝦」的字眼，容易讓人解讀成是隻「大龍蝦」，常引起糾紛，後來旅行社為避免誤會，便在行程內容中加上「每人300公克或500公克龍蝦一隻」，讓旅客知道將要吃到的龍蝦有多大。

有次去東南亞帶團，行程表上標榜的是「每人300公克龍蝦」一隻，到了用餐當天下午，餐廳來電說300公克小龍蝦缺貨，他們會用800公克龍蝦切半給旅客食用。當地導遊為了怕造成誤會，便事先委婉地像團員說明，並且說其實800公克的龍蝦切成一半，比300公克來說是較大的，當場團員都沒表示意見，晚餐時用餐氣氛也相當愉快。但是到了隔天就有人私底下與我反應，根據旅遊合約上記載，當天晚餐是每人一隻龍蝦，雖然我們給的是比較重的半隻龍蝦，但是只有「半隻」，與合約不符，我為了避免糾紛，當下立刻打電話回台北向旅行社說明情況；在獲得同意晚上讓每人再

■ 一隻龍蝦？半隻龍蝦，團員是會計較的！

吃半隻龍蝦。

果然，經過當晚再吃到半隻龍蝦，每一個旅客都非常滿意，雖然對旅行社來說，成本略為提高了些，但旅客對行程或旅行社的滿意度，比起這半隻龍蝦的成本，要來得更為划算呢！

■ 泰國的水上市場。

Chapter 6

餐廳
用餐的程序

用餐時刻一個
好導遊可不能閒著,
要先安頓好團員,
才能坐下來吃飯,吃飯的
時候也要眼觀四面、
耳聽八方,隨時接收
團員的需要。

手忙腳亂的用餐時間

用餐時有時會兵荒馬亂，有時需特別重視禮儀，帶團的人千萬要搞好，否則會失禮失到國外去！

餐廳用餐Step by Step

Step**1** 確定用餐時間

接近用餐時間，打電話給餐廳，確定團體抵達時間。告知餐廳團體名稱和領隊、當地導遊姓名、確定抵達時間和人數(團員人數加領隊、當地導遊、司機)。如果撞團，餐廳那段時間爆滿(特別是過年和放長假時)，一定要跟餐廳確認哪個時間客人比較少團體可以進去，確定用餐時間之後，如需改變或縮短行程，要提前跟團員說，表明因這段期間餐廳客滿，要改變行程以提早或延後時間用餐。注意，凡事一定要提前跟團員講，讓大家有心理準備，遲遲不肯說必定招來抱怨連連。

▌與餐廳確認用餐時間。

Step**2** 用餐座位

東南亞大是圓桌，歐美則多以4～6人的長桌為主，若遇到圓桌(通常是中式餐廳)，以10個人坐一桌為原則，如果是11、12個人盡量要求餐廳拆成兩桌坐，用餐會比較舒服。

▌用餐的座位要看地點來安排。

Step ❸ 上菜時刻

在餐廳用餐時，用餐時間通常有好幾個團在一起享用，這時要注意出菜速度，發現菜上得很慢時就要去傳菜口催菜，如逢旺季春節餐廳大爆滿，影響餐廳正常出菜，要趕緊守在傳菜口為團員搶菜。愛吃的我每次都很積極催菜、搶菜、補菜(有的餐廳，飯和小菜可加吃到飽)，餐廳爆滿情況曾為團員成功搶菜甚至加菜。如果吃的是西餐或者大家想點當地特殊的酒飲料，在出發前要先研究西餐菜單和酒飲料名稱幫大家Order。

奇悅小秘技！

餐飲出問題怎麼辦

用餐時也難免會有問題發生，有時會撞團、有時菜不夠，此時的處理方式也有方法，領隊導遊一定要好好處理才行。詳情請見P.80 Chapter10〈緊急事件處理工作篇〉。

貼心為團員服務

奇悅真心話

團員團中有長官時，導遊要先跟餐廳服務生說上菜要先從長官桌開始上，同時注意有沒有做到。建議領隊不時當個「天使」，不妨經常飛到團員身邊了解大家的心願，比如說到到義大利一定要吃到兩種口味的炭火烤的薄比薩、到韓國想吃到辣炒年糕，如果餐食沒有安排到，建議調查住的附近有哪裡可以自行前往去吃，或是提議改變某一兩餐，實現大家的心願。當然，如果旅行社有長期合作的指定餐廳不要隨便Cancel，要依照規定前往餐廳。

Step ④ 付款

吃完飯和餐廳結帳，依旅行社和餐廳所簽合約中的付款方式付現金、刷卡或用簽帳單（Voucher）。

▌吃完飯依公司規定付款。

奇悅小秘技！
用餐不怕服務多

奇悅通常都在用餐時間2～3小時之前打電話到餐廳確認，確認的內容有：用餐人數、菜色、特殊餐食、飲料水酒價格。像回教國家馬來西亞的酒特別貴，用餐前要特別提醒團員酒費自付，建議大家因為酒價超貴，不要喝太多酒而破財。再來確認今天是否客滿？要不要早到或晚到？如果餐廳很大要問用餐的樓層？坐哪幾桌？Super級的服務是搭車到餐廳時，自己先下車，請團員慢慢下車，而自己先跑到用餐樓層確認好座位再請團員各就各位，不會讓大家一起找座位花時間。

建議在車上就先跟團員講菜色和介紹吃法，例如吃韓國烤肉請大家用餐時先洗個手，用手拿起青菜沾醬料和烤肉包起來吃；若是那家餐廳的菜很普通，但是風景很好，例如美西大峽谷天空步道的印地安餐廳，要先跟團員做心理建設，表明我們來這裡是看風景、感受當地文化，餐廳雖然菜色普通，不過在這裡不吃這個就沒得吃，所以請大家多多感受大自然的饗宴，吃吃道地的印地安餐等，盡量就事實和部分優點來美化餐廳。

飯店超賣
讓我糗斃了的家族旅遊

雖然我算得上是個身經百戰的領隊，但帶起自家人的旅遊，卻三催四請的也百般不願，有一年爸媽心血來潮，想去新加坡走走，我卻找不到團讓他們去參加，索性讓家母找齊平時戰友，陪著爸媽出遊了。

參團的幾乎是常來家裡走動的父執輩叔伯嬸嬸，因為是自家親戚，既不能耍寶，又不能搞笑，帶起團來十分尷尬，心裡才在想，這真是一趟痛苦的旅程，沒想到麻煩事還在後頭呢！

用過午餐正在休息之際，當地導遊與我借一步說話，突然冒出一句：「今天飯店沒有我們的房間……。」聽到這一席話，當場令我倒抽了一口冷空氣。

平常都是帶別人經手操作的團，出問題不覺驚奇，只能和著血連齒吞。然而此團可是全由我一手包辦，怎會有如此下場？如果處理不好，真的是「無顏見江東父老」了呢！

當下只好不動聲色，行程照走，同時一邊準備身邊的外站合約書，急電台北請傳真合團簽約書，再請導遊撥電話至當地旅行社拿出與飯店的訂房確認單等。在彙集所有資料後發現，竟然是當地飯店超賣房間所導致的結果。還好自己在處理行程時，總是小心翼翼將所有資料整理好，所以一發生問題，立刻可以找出是那個環節的錯誤。晚間用餐時刻只得厚著臉皮向所有叔伯嬸母報告此一情形，並俱證告知是飯店的疏忽，我會跟飯店據理力爭。

進了飯店後，果然如我所料，在歷經1小時的唇槍舌戰、討價還價(這是我講英文最兇的一次)後，終於獲得合理的補償，連續4天升等至王星級酒店之頂樓面海的套房，終於把這趟家族旅遊給搞定，卸下心上一顆石頭，不亦快哉！

此後我也常藉由這個例子告訴旅客，不管再縝密的安排，在旅遊環境中，隨時都有來自四面八方、各式各樣的原因會造成我們所不樂見的狀況發生，唯有兵來將擋、水來土掩、排除萬難據理力爭，同時給領隊一些處理事情的時間，領隊才能繼續提供所有旅客順利平安的旅程。

新加坡地標

新加坡親子樂園

對症下藥 超級愛買團

很多領隊認為帶客人去購物，好像是很不道德的事；也有領隊，則想盡辦法也要把客人帶去購物站，海削客人一頓。其實帶旅客去購物，過與不及都不好，適時適需要的安排，保證讓客人高高興興掏錢，你不但賺到佣金，客人還五體投地的感謝你呢！

我自己就遇過一個很有趣的貴婦團，那回是帶她們去歐洲坐郵輪的行程。郵輪上的東西沒有什麼特色，只有參加岸上行程才有機會可以購物，不過剛開始的行程所碰到的岸上行程，都只是一些小城市，當地的紀念品、小東西不多，貴婦們也看不上眼。好不容易來到佛羅倫斯，這些貴婦看到滿街的商店裡，掛滿琳

▌佛羅倫斯一景

瑯滿目的商品，每一樣似乎都透露出「快來買我！快來買我！」的訊息。貴婦們已經好幾天沒花到什麼錢，真是份外的手癢，一進佛羅倫斯的皮衣店，就二話不說努力買，加上恰巧店老闆是台灣人，老鄉見老鄉份外親切。老闆更不惜將他珍藏很久的冠軍烏龍茶拿出來泡給大家喝。在歐洲竟然可以喝到故鄉的好茶、見到故鄉人，貴婦們一開心更是用力捧場，而且老闆娘也很上道，不僅阿莎力地打了折，又加送不少贈品，讓每個貴婦開心極了，短短1小時的時間，就消費破2萬歐元，著實驚人的購買力呢！

回到郵輪後，有團員私底下跟我說，她們平常就是「愛買一族」，雖然買的這些東西家裡也都有了，但因為是奇悅帶團服務好，大家玩的很開心愉快，加上賣店老闆也很阿莎力，不會計較一些小東西，大家就很捧場囉！

▌義大利一景

客人其實都知道領隊有佣金收入，但是只要專業解說及服務各方面做好，與團員的相處融洽，在指定購物站還是多少都會捧場買一點當地紀念品或藝品，根本不需要領隊「欲蓋彌彰」的說明呢！

Chapter 7

飯店
住宿的程序

從準備下車進飯店到
Check In、發鑰匙、
運行李、查房,每個環節
環環相扣,動作要把握
迅速、確實的原則,
不要讓團員在旅館大廳
等候太久。

休息是為了明日的工作

終於到達飯店了,除了該忙的事情之外,也別忘了把今天收據整一整,並順一下明天的行程,早早休息等待明日的到來!

下榻飯店工作Step by Step

Step ❶ 準備下車到飯店

先把分房表、簽帳單、行李小費簽帳單拿出來準備。下車前至少15分鐘以前跟團員把隔天的行程簡介一遍,隔天要特別帶的東西例如雨衣、外套、泳衣提醒攜帶,再把要住宿的旅館飯店和設施介紹一遍,位置不好、設備不佳的飯店盡量就優點加以強調。此外要宣佈隔天的Morning Call時間、用早餐時間、在大廳或門口集合時間。

▌ 準備進飯店時,要先行將飯店介紹一遍。

房間分配的絕招

奇悅小秘技!

我會在團體入住前跟飯店確認房間數、房型(有些夫妻指定要大床、有的兩個大男人指定要兩張床)、家庭房等,確認旅館有沒有,能提早拿到房號最好,拿到房號後用筆在分房表上寫上房號,節省團員在旅館大廳等待的時間。

分房的時候盡量放在同一層,方便團員互動和領隊管理,家族或親友盡量排在相鄰房間。如果旅館的視野很好盡量把可觀景的房間分給長官或主辦單位,長者、行動不方便的人盡量分配在低樓層。

Step❷ 抵達飯店

請團員拿好車上的物品下車,然後取行李,如有行李員把則行李交給行李員(Bell Captain),沒有則自行拉至大廳集合。領隊及導遊向旅館櫃檯確定團號和所需房間、行李件數,拿到鑰匙後開始分房及發早餐券,或拿出已經分好房的分房表,請櫃檯多印幾份,請行李員確認行李件數將一份分房表交給他。完成後要問櫃檯撥「房對房(Room to Room)」和撥「外線」方式、有沒有特殊設備或表演節目、房內的礦泉水和可食用的東西以及設定Morning Call。

▌ 領隊要先行至櫃臺處理Check in。

▌ 早餐券

Step❸ 發鑰匙

將鑰匙發給團員,鑰匙有感應磁卡式和傳統鑰匙,有的旅館感應卡式不用歸還,不過基於環保奇悅還是請團員交還回收再利用。然後發幾份分房表給長官、主辦單位或家族,宣布自己的房號和電話撥打方式、特殊設備和免費使用物品、房間磁卡使用方式(許多的旅館搭電梯也須刷卡)、有沒有付費電視、逃生門位置、放床頭小費(通常1人1美元)、行李小費(通常1人1美元),最後再次提醒明天起床早餐和集合時間後解散。

▌ 進房前再把住房小細節叮嚀一次。

奇悅小秘技!

快速送行李絕招

為了讓外國行李員快速把團員的行李送達,奇悅會將團員的行李也編上號碼,然後再分房表上寫上行李編號,叮囑行李員只要看分房表上的行李編號就可以快速送行李。

Step ④ 巡房去

領隊放好行李後開始巡房。「叮咚！叮咚！，扣扣扣，我是李奇悅，來巡房了！」大聲告訴團員來者是誰，開門後問團員房間有沒有什麼設備有問題？有沒有不會用的東西？

記得要一一巡房。

奇悅真心話

減少誤會產生

巡房時看見房間內只有一個異性，不要把門關上，巡好房即刻離開，避免引起不必要的誤會。

Step ⑤ 問題處理

電視無法看

有可能是插頭沒插好或是不會使用遙控器。

電燈不亮

看看是不是插頭沒插？燈泡接觸不良？真的壞掉協助團員

替團員處理房間內的問題。

打電話到櫃檯處理，並告訴團員如果沒處理一定要告知。

要加棉被加毛毯

確認房間內沒有多的棉被，則打電話請櫃檯處理。

Step ⑥ 休息時間

用完餐回房間離休息還有一段時間，如果這段時間還有節目，例如飯店本身的煙火秀，可先告知團員幾點在哪個地點有活動，請團員自行選擇要不要參加。有的團員會打聽附近晚上的活動，例如去PUB、咖啡館、吃宵夜等，要告知團員距離不要太遠的地點、可搭乘的交通工具和費用、大概何時打烊以及需注意自身安全等。

夜間活動可請團員自行決定參加與否。

每天整理收據

奇悅真心話

不論是長天數還是短天數的團，奇悅帶團時會特別隨身帶一個專門放收據的小包，拿到收據立刻看清楚金額對不對再放進小包，如果收據比較多，晚上一定要把收據稍微整理放進單據資料夾，這樣收據比較不會弄丟弄混，以後結帳更容易。

Step 7 Check Out ┃ 房間內的東西，不可隨便帶走。

領隊要比集合時間提早20分鐘以上到旅館櫃檯，先確認當地導遊和車子是否已抵達，再協助團員Check Out，看有沒有人遺失鑰匙？弄丟杯子？吃山竹把毛巾染色？去刺青把顏色染到床單？忘了關水龍頭弄濕地毯等，需要額外付的房帳要幫團員與旅館協調處理，盡量為客人爭取權益，例如少了杯子可能是旅館本來就少放等，要讓團員覺得你是站在他這一邊。

Step 8 離開飯店

行李都運到大廳之後點清行李，沒問題之後請客人先給行李員小費，等全部團員Check Out完畢通知司機行李可上車，並且把旅館付款收據核對清楚收好。

奇悅小秘技！

飯店出問題怎麼辦？

飯店等級不對、房型不對等麻煩事，要怎麼處理呢？別急！別急！只要付出耐心，好好跟團員溝通，就會有好結果。詳情請見P.80 Chapter10〈緊急事件處理工作篇〉。

開心回國
結團工作

最後一天準備回國，
搭乘航班如果是下午，
通常會安排在機場附近活動，
不要離機場太遠，以免路上塞車
趕不上航班就麻煩了。
另外領隊帶團回國後，
工作還不算完全結束，
要把在旅遊時付各種款項的收據
整理成簡單帳目，
交給旅行社OP
才算真正結束。

準備回國

結束這趟的旅程,完美的行程就即將要結束,
還沒到最後一刻都不能鬆懈!

回國工作Step by Step

Step 1 搭巴士前往機場

上車之後第一件事就是請大家把護照簽證找出來,等一下要收。

請大家檢察還有沒有東西忘記帶,留在飯店裡。

請大家開始把隨身行李、手提行李一一確認打包好,等一下到機場下車時才不會漏拿。

感謝這次旅行中導遊為我們熱忱服務,請大家熱烈掌聲感謝他!

另外要感謝長官或主辦單位讓我們有機會來這裡玩,沒有他們出錢我們就來不了,請大家用力鼓掌,掌聲太小的人明年就沒機會出國囉!

還有感謝這幾天把我們送到各景點,讓我們一路平安順暢的司機大哥!我們就要把各位的心意「小費」,交給他們。

最後是工商服務時間,千萬別忘了發自己的名片給大家。為了加深大家對自己的認識,不妨開開玩笑說這名片很好用,諸如可以問天氣、查路況、測婚姻……,日後想要出國可以打電話給我們公司,可以給每位團員很好的建議、很棒的服務等。

Step 2 到機場

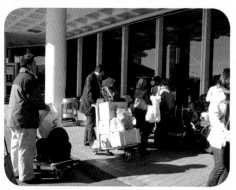

整理好行李準備回國了!

下遊覽車後請大家拿好行李,清點好人數,跟著領隊走進機場,請團員再次確認行李有沒有過重?不能隨身攜帶的物品記得要放進大行李箱。請團員在航站大廳某處等候拿登機證,不要離開太遠,同時提醒大家機場人很多,要注意隨身物品財物,不認識的人搭訕不要理,更不能幫不認識的人托運行李。

Step ❸ 拿電子機票等

拿電子機票和護照、簽證(不需簽證則免)到航空公司櫃檯辦理Check In，拿到登機證後若有時間再依照分房表用筆為團員重新分配座位。

Step ❹ 發護照登機證

Check In完畢把護照、簽證、登機證發給團員，請大家檢查登機證上的英文姓名和護照上的是不是一樣，然後再到航空櫃台辦理行李託運。如果是個別託運，可以分配一下讓很行李多或過重的人，與行李少的一起辦託運。

Step ❺ 轉機與退稅

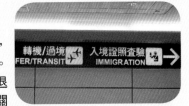

與當地導遊道別之後，提醒團員轉機程序，協助欲退稅者到海關退稅處辦理退稅事宜。退稅分為「手提行李退稅」和「托運行李退稅」，手提行李退稅部分，大致是到機場海關退稅處，將手提行李和退稅所需單據交給海關，核對並蓋完章後，到退稅櫃台拿回退稅金。托運行李退稅部分，則是將購買物品放入托運行李，到機場櫃台check in時說明這是要退稅的，劃位後，將要退稅的托運行李拉到海關退稅處，把單據給海關查驗蓋章後，再將行李拖回機場櫃台送進輸送帶，接著到退稅櫃台拿回退稅金。建議先行確認各地機場辦理退稅的程序，以免手忙腳亂。

Step ❻ 送別過海關

通過行李X光機、過海關，程序與入境該國移民關作業差不多，但是每個國家略有不同，詳細的國際機場通關程序在出發前就要問清楚。

Step ❼ 搭機回國

轉機過程中需要再次檢查隨身行李，故需提醒客人有關轉機機場之免稅規定，及登機規定，尤其是液體類免稅商品。

提領行李注意事項

奇悅真心話

1. 回國時常遇到行李超件或超重的客人，可以請同團中行李較少者幫忙，或請客人拿一些起來當成是隨身行李，盡量不要超重，以免要支付超重費用。另外回國後，提醒旅客在拿到行李要離去之前，先跟領隊說一聲，讓領隊知道是否行李都拿到，以方便掌握客人行蹤。

2. 很多人出國行李一箱，因為採購回國變成兩、三箱，領隊導遊要事先多準備空的行李牌，給多出來的行李和至土產店購物的紙箱用，因為這時在機場可能會有其他團，土產店打包送到機場的紙箱都一樣，雖然紙箱上有寫名字，不過還是容易發生拿錯箱子的情況，繫上自家的行李牌做為辨識就不會搞錯了。

3. 很多團員一下飛機就急著衝到免稅店買菸酒，或是衝去拿行李趕回家，這時你並不知道團員到底都出關沒，因此上機和下機都要提醒團員，請大家拿到行李後告訴領隊導遊，然後在名單上做記號，以便確認回國的人數是否到齊，有的團員還需要幫忙叫車，仍須處理完畢，才算大功告成。

Step 8 回國入境

下飛機把護照準備好，下機後請團員到過境管理局時告知所乘班機編號，通過之後拿好行李在行李轉盤處集合。

Step 9 包車回家

送別自行返家的團員，如果有包車接機，則集合團員點清人數，並再次確認有沒有旅客會在中途下車和下車地點，然後帶領大家出海關到出口大廳乘坐專車，找到車後請大家放行李，通常領隊這時候若還會協助老弱婦孺放行李，服務就會更上一層樓！放妥行李上車告訴司機中途要停的點，然後就向團員告別，領隊工作暫告一段落，帶團成功！

回國結團工作

雖然把團安全地帶回台灣,別忘了要回旅行社做結團工作,有始有終,下個案子就等著你!

結團作業Step by Step

Step❶ 準備文件

白紙、領隊日報表、領隊報告總表和領隊團體收支總明細表。

Step❷ 整理收據黏貼

將每天的收據按照支出先後貼在白紙上,各項費用以當時的匯率換算成美金或台幣,註明在支出總細表中,買的電話卡、當地手機門號卡可用信封或透明小袋裝好釘黏在白紙上。

Step❸ 開始報帳

按照日期把收據排好,如果有額外支出要在收支總明細表的備註欄註明,購物佣金單據、自費活動收入單據要附上,並依照旅行社的規定另外報帳,團體參加各項活動人數有增減要寫明實際參加人數,整理完畢交給旅行社OP。

和OP分享
心得

奇悅
真心話

到旅行社給OP報帳,除了交帳目表之外,別忘了跟OP分享帶團心得,把所蒐集旅遊景點旅館餐廳的簡介、地圖、名片交給OP,把有改變、特別有心得的地方、不論好的壞的都反應出來例如某家德國餐廳的德國豬腳皮烤得不脆又太貴等,讓旅行社更新當地新訊息,還有奇悅都會把多出來的出入境卡和海關申報單,全部交給OP備用。如果你跟OP的感情不錯,當然也可以送上個人的小心意如特產等,讓OP感受一下當地的風土人情囉!

延伸服務

和團員聯絡感情建立良好友誼,培養「顧客忠誠度」是每個菜鳥領隊要主動做的事,除非你看了本書之後已上手成為忙碌的領隊,真的無暇處理。不過我個人不管再忙再累也會跟自己投緣的團員,用e-mail轉寄旅遊拍的照片、或打電話等繼續培養感情等,在聯絡時,領隊也要保持一貫「不能透漏團員隱私」的職業道德。

如何
賺錢多多

菜鳥領隊的薪水
常常不如預期，
要怎麼樣才能為自己
創造更多利潤？
不論用什麼方法，
一定要把握一個前題：
絕不做違法的事情！

賺錢不難 取之有道

想要為自己增加收入，Shopping和自費活動是可行的方法，不過一定要有技巧的Push喲！

領隊導遊要靠團員購買力和買自費活動的能力，賺取微薄佣金，另外就是小費囉！這些都是同行都知道的道理，一般來說客人購物給領隊約3～5%佣金，導遊約5～10%、銷售自費行程給領隊約5～10%佣金，當地導遊約10～20%不等。目前國內有許多東南亞的便宜團，都要當地導遊先付款買團，等參加便宜團的旅客買了紀念品之後才能打平真正的團費。

菜鳥根本就不要想第一次帶團就從購物站賺很多錢，除非你運氣特別好，第一次就帶特別愛買的團。許多剛入行的領隊對帶客人去購物顯得很嗤之以鼻，事實上帶客人去購物並不是幹什麼不好的勾當，或是死愛錢，要自己先做好心理建設才有辦法說動客人。

方法① 購物行程篇

大多數人出國旅遊都會買點東西回去當做紀念品、送親友，諸如去瑞士買錶，到加拿大買冰酒、葡萄籽、花旗蔘，在日本買電器、藥妝品，去韓國買高麗蔘相關產品，到印尼買雕刻蠟染，在紐澳買綿羊油毛皮品，大陸買古董、字畫、茶、玉石等，客人都想買但是不知道去哪裡買最好，也不知道會不會買到假貨？

這時要教育自己和客人，旅行社帶大家去買的地方絕對是公定價格、也絕對是買有掛保證的購物點(在國外旅遊定型化契約書中第三十二條：為顧及旅客之購物方便，旅行社如安排旅客購買禮品時，應於本契約第三條所列行程中預先載明，所購　　　　　　物品有貨價與品質不相當或瑕疵時，旅客得於受領所購物品後一個月內請求旅行社協助處理。)，真心建議團員與其拿錢去外面亂買，不知道買到的東西好壞真假，不如到購物點買。

▌ 各國都有值得買的紀念品。

購物時間不可過長

　　掌控購物時間，購物時間不要拉得太長，即使購物很踴躍也不要為了賺佣金把時間拉很長影響後面行程，或引起其他未購物客人抱怨，同時不要帶客人去公司未指定或是商品品質無法確定的地方，不要為了小利引起以後的客訴災難。客人購物完畢，跟大家說明當地稅法、退稅制度與售後服務(有瑕疵如何換、免費送至機場等)，並且協助團員辦理。

神不知鬼不覺推銷法

　　購物是很多人出國一定要做的事，要去哪裡買？要買什麼？有很多出國前已經想好，也有很多人在當地導遊介紹下購買，一個厲害的領隊絕不能強迫客人買東西，而是要讓團員心甘情願購物，要怎樣半介紹半推銷地促進團員購物、增加當地導遊收入？請看以下的絕招。

推銷密法

慢慢洗腦式

　　這是在介紹當地歷史文化風土民情時融入土特產介紹，每天一點一點地進行洗腦，這需要有些技巧耐心，「不痛不癢、循序漸進」是刺激購物的最高招。

示範使用式

▌到紐西蘭旅遊時，別忘買綿羊油等！

　　我認識的一個紐西蘭當地導遊，從行程第一天就把她的毛圍巾和手套戴上，當時天氣很冷，導遊穿得比團員都少，讓大家感覺他披帶的東西好像特別好用，導遊就在介紹行程中說到這個毛皮是紐西蘭盛產的一種鼠皮，因為數量太多，為了不讓他們破壞環境而進行適度撲殺做成毛製品，這種毛製品最上等的可以抵擋零下40度的寒風，便宜又好用，只有在紐西蘭才容易買到。想當然，大多的團員都會踴躍購買當地的毛製品。

順水推舟式

「剛剛有團員問我說哪裡可以買綿羊油啊？」藉用團員的問題當做PUSH購物的開場白，是相當高明的促銷術。然後說：「沒想到大家這麼有興趣買，的確在紐西蘭買綿羊油、護唇膏，不但成分很天然，價格更是漂亮，比台灣便宜1/3以上，我會帶大家到一個品質受當地政府肯定的地方，到時候大家去再買。」

比價式

到產地買最便宜是許多人到旅遊地會買東西的主因，即使原本不買的人，只要經過你一番比價或是把用過心得跟大家分享，保證可以刺激更多人購買。例如：到加拿大買冰酒、葡萄籽，絕對比在台灣買便宜；到巴黎拉法葉買香奈兒、蘭蔻，會比在台灣便宜2～3成，遇到每年折扣期，還要更便宜。買好東西用得久，自己用、送老婆、老媽、女朋友都很體面又划算。

購物佣金
3%～5%

奇悅
真心話

領隊及當地導遊的收入來源，除了小費就是客人購物商店給的佣金和客人參加自費行程的佣金。依各家旅行社規定給的佣金不一樣，客人購物完畢商店會結算該團購物總額將佣金給當地導遊。

旅行社會要求當地導遊到指定購物站，這些商店通常和旅行社都有某些合作關係，諸如有的提供巴士贊助，有的下高額廣告費給旅行社等，且依照合約規定，通常購物站已經先將錢給旅行社，因此在雙方合約的原則下，當地導遊必須讓所有客人都進入指定購物站，有客人沒進去旅行社就會被罰高額罰金，不過這種情況在低價團比較容易發生。以某些泰國團、韓國團4天3夜只要台幣5,000元左右的團費來說，這些錢連買來回機票都不夠，怎麼可能支付景點及飯店、餐飲的錢呢？因此旅行社為了要出團只好跟當地特產店業者合作，請他們贊助一些有的沒的，甚至有的當地導遊還得靠購物站養，因此低價團像泰國要去珠寶店、雲南去玉石店、香港去中藥店，一個行程裡好幾個指定購物站稀鬆平常，帶這種行程通常當地導遊會採積極促銷但不是逼迫客人購買的方式購物，領隊也不能當一個沒事的人，要做一個居中溝通的和事佬，請大家有興趣的用力買，沒興趣就當作去看看順便吹冷氣休息一下。

方法② 自費行程篇

　　我個人常喜歡告訴團員：「出門玩寧願玩得後悔、也不要後悔沒玩。」告訴大家出門來玩就是要放開心胸，能玩盡量玩、能買盡量買，因為也不是能常常出來玩！為何要有自費行程？

單價高的自費行程

　　如關島就有一堆自費行程，像是海底漫步等，若要把這些項目都包在團費或自由行裡，費用太高一般消費者不太能接受。

▌搭直昇機也是高單價的自費行程。

禁忌的活動

▌高空彈跳不是每個人都敢玩得。

　　有些活動像水上活動、高空彈跳等，並不是人人能參加，所以需要導遊各顯神通促銷這些自費活動。

　　自費活動行程說明會時就會解說，讓團員有印象並開始考慮要不要參加，在遊覽車上介紹自費活動時千萬不要用「不要參加的請舉手」，負面的說法會引起其他團員「敬而做尤」，用正面言語開心地詢問大家這項很好玩，與其他活動相比最值得參加，然後再高聲問大家「要參加的請舉手！」同時在言語上也要不斷地透露出不參加可惜的話語，諸如「沒有要參加的趕快舉手，還有機會！」；「我先幫要參加的人登記，還想參加的人明天早上10點，我去幫大家報名前，都可以來跟我報名！」

別忘記沒參加的客人

　　不參加自費活動的客人，我們當然不能置之不理，或者擺爛叫他們在車上等參加的人玩回來。可以詢問他們的意見，統一回到飯店或者到附近某一個咖啡廳喝咖啡等人，或帶去附近逛街等等，做一個好導遊要懂得放長線釣大魚，什麼人都要照顧好，想要讓你帶團的客人才會越來越多。

方法③ 小費篇

告訴團員要感謝司機、當地導遊這幾天的辛勞，請大家比照一般標準給小費，小費不收零錢也不找零，這是一種國際禮貌。在行程結束的前一天晚上收齊小費，放入信封袋，並將給司機、當地導遊的小費用不同的信封袋裝好。行程最後一天前往機場途中在離情依依、大家

▌ 小費是領隊熱心服務的報酬。

感受到滿載而歸的氣氛中將小費信封袋交給他們，並請團員給他們熱烈的掌聲感謝他們的辛勞。收小費時可發給每個人一個信封袋，請他們把小費放進來，有的團體感情比較好的會自己推派代表統一收小費給當地導遊，如果你服務令團員很滿意有的會自動把小費準備好，甚至多付小費。也有的團費小費全包，由當地導遊及領隊自行分發小費。

一般來說，東南亞、大陸、韓國一天一人收小費台幣200元，日本一天台幣250元，美加一天10美元，歐洲一天8～10歐元。小費分配方式，東南亞、大陸、韓國領隊和當地導遊及司機各半，日本線通常導遊兼領隊比較多約一天台幣250元，美加歐洲一天給司機2美元或歐元，其餘給領隊兼導遊，遇有當地導遊時一天約給2～4元／人（視時間及地區不同，在出發前可以向前輩詢問）。

收小費台詞密招

收小費的技巧台詞每個人習慣用的方法都不同，沒有標準，只要達到目的就OK。

動之以情、循序漸進法

▌ 司機大哥也很辛苦，別忘給小費！

在行程中有意無意說：

「我們的司機住得比較遠，大家雖然7點半集合，但是我們的司機要早上5點就起床，把車開過來接大家。」

「今天晚上大家要看秀，我特別拜託司機加班幫忙接送大家，省掉大家再花車錢，我們要特別感謝他。」

「聽到有的團員說路兩旁的油菜花田很漂亮，我來找一片特別美的、可以暫時停車的地方請司機停車，讓大家好好拍個照。」

平常就把自己的用心和司機大哥、導遊的貼心服務融入行程介紹中，在收小費的時候當你說到司機導遊這幾天為大家盡心盡力服務，請大家用小費和來點掌聲表示感謝時，收小費就會水到渠成。

比喻法

行程快要進入尾聲了，該是大家給我們工作人員打考績來點愛的鼓勵和「年終獎金」的時候，就像公司每年給員工發的年終獎金表示再接再厲一樣，各位的小費對我們絕對有鼓勵效果，請大家按照給小費的標準提撥到信封袋裡面，我等會再過去收。

激勵法

做這行小費是導遊生活的支柱，很多導遊出團是沒有底薪，有出門才有錢，要靠收小費才有收入，我常講導遊是乞丐身、皇帝命，出去玩不用錢，但是要用熱忱和服務才能得到大家用小費回報，才有收入，才讓我們有繼續做下去的動力。

Chapter 📅10

緊急事件
處理工作

護照掉了、東西被偷
被搶遺失、身體不舒服
受傷了、班機Delay、
路上塞車、用餐問題、
住房有問題等7大項，
是帶團常發生的凸槌狀況，
先免驚，這裡告訴你
處理步驟。

緊急事件處理面面觀

身為一個帶團人員，會面臨到各式各樣的緊急事件，每一個狀況的發生，都會讓團員非常緊張。此時帶團人員除了要安撫客人情緒，同時也要了解每件事情的處理狀況！

事件❶ 護照掉了

個人遺失護照有可能會讓行程沒辦法繼續走，比如說要轉往另一國家，不能把團員留在原地以免照顧不到，領隊要趕緊協助團員辦理護照，不要拖延。

Step❶ 準備資料

護照影本(已事先影印)、兩吋照片1張、團員姓名和在台聯絡人地址電話。

Step❷ 報案

護照被偷或是自己弄丟，都要立刻向當地警察機關報案同時拿到報案證明，不知道該怎麼報案可以請司機、導遊、當地旅行社幫忙處理。

Step❸ 連絡我國駐外單位

準備團員的中英文姓名、生日、護照號碼、回台加簽號碼和國內聯絡人姓名、住址、電話，就近向我國駐外單位申請「回台證明」一份，同時要確認上面是否有主管簽章核可。雖然持回台證明無法繼續行程，但是遇到不得已的情況可以試著用報案證明、護照影本、回台證明、團體簽證和身分證影本試著向國外移民官溝通協商，碰碰運氣。

護照掉了，要到當地警察局報案。

事件❷ 簽證掉了

個人簽證和團體簽證掉了、被偷了，很慘，更要趕快去補辦。

Step❶ 準備與報案

在出發前一定要把簽證影印一份，找出影印本，如果沒有，要查到簽證編號和核准日期地點，向當地警察局報案，取得報案證明。如果查不到簽證編號就要趕快打電話回台灣找旅行社或OP幫忙取得簽證資料。

Step❷ 尋求協助

要找當地旅行社或代理商協助出具參加行程證明信函，申請信函作業有時要付罰款，然後至該國使館或代表處申請補發。

Step❸ 怎樣變通

試著用此行程其他有效團體簽證來證明該遺失簽證的團員確實是本團旅客，並與旅行社保持聯繫，讓公司隨時知道你們現在的狀況和處理情形。如果以上方法都行不通，跟團員溝通是否取消這段行程先前往可以入境的國家。

事件❸ 東西、行李掉了

如僅遺失小東西，請團員回想可能放在哪裡，再打電話請那個地方的工作人員幫忙找，若找不到就請團員「節哀順變」，安慰團員東西丟了再買就有了，出來玩心胸要放寬點，不要讓小事影響旅行。如為貴重物品，如鑽石、信用卡、假牙等，要通知可能遺失的地點尋找，找到之後交給櫃檯或是送往下一站住宿飯店、寄回台灣等取回，並再次提醒團員。如果是在機場發現團隊行李件數少了，要去機場的Lost & Found櫃檯辦理行李遺失。

Step① 準備資料

請遺失行李的團員準備好護照、機票、行李收據。

Step② 申報遺失

由領隊陪著團員到Lost & Found櫃檯拿財物申報表(PIR：Property Irregularity Report) 填寫，除了寫上團員姓名、未來3天旅館地址電話、團隊名稱和領隊姓名。寫行李特徵的時候可參考航空公司櫃檯提供的Airline Baggage Identification Chart行李辨識圖，盡量將行李樣式顏色接近行李辨識圖所示，以方便協尋人員尋找，並且將行李裡面裝的主要東西寫清楚。填寫完拿取一聯表單。

Step③ 追蹤行李

在行李未拿到之前，依照財物申報表上的聯絡電話持續追蹤，打電話詢問時先跟對方說出財物申報表上的編號和遺失人的名字。

Step④ 購買用品

暫時拿不到行李時，要帶團員去買日常用品，購買後要留下收據未來可向航空公司申請理賠，理賠金額依照各航空公司規定。

Step⑤ 行李破損

拿到行李發現行李有破損，領隊要協同團員以平和的態度跟航空公司溝通，不要用吵的。

▌留下購買日用品的收據，可向航空公司索賠。

事件❹ 飛機延遲或取消

飛機班機遇到大霧或其他狀況臨時取消，請先準備好機票、當地旅行社連絡電話聯絡人、航空公司時刻表。

班機取消

Step❶ 確認航班

立刻確認下一班航班幾點是否有足夠機位可以搭乘，或轉搭其它航空公司。

Step❷ 打電話找連絡人

可以向航空公司借電話連絡巴士司機請他暫時先留下遊覽車備用，打電話給當地旅行社請他們通知下一站旅館、餐廳、巴士公司讓他們知道狀況。

Step❸ 與當地旅行社聯絡

查詢或問當地旅行社到下一站是否有其他交通可以到達備用。

班機延遲

▌班機Delay過久，可要求下榻過境旅館。

延遲時間在2～3小時左右

打電話給下一站接團的當地旅行社通知飛機延誤。

Delay超過4小時

將影響後面的行程時，打電話給下一站的當地旅行社通知飛機延誤，並將調整行程內容與餐飲。確認行程內容要如何調整？沒辦法走完的行程有沒有替代方案或退費？同時要安撫團員說明飛機為何延誤？將搭乘的航班何時會來？如為天災或飛機機器故障原因延誤可以為客人向航空公司爭取飲料券和爭取較好的等候環境，因此萬一要在機場過夜最好不要讓夜宿機場的情況發生，要及早向航空公司爭取入住過境機場。例如從香港飛回台灣，台灣因為颱風飛機不能飛得在機場過夜候機，得知後要在第一時間跟航空公司友善地溝通，安排客人住過境旅館，費用由航空公司負擔。

事件❺ 路上塞車、車子拋錨

塞車可能會趕不上航班,要先跟司機溝通繞行其他路段、詢問當地旅行社問是否可搭其他交通工具到達,趕快轉車。車子拋錨時先跟司機了解狀況,了解需要修理的時間,詢問車公司有沒有其他車子可以派過來,或是轉乘大眾交通工具至少先把客人送到下一站。在出機場、旅館、火車站先詢問接團的車子,車子因為塞車或故障沒辦法到達時,該怎麼辦?

Step❶ 備好資料 當地旅行社電話和聯絡人、車公司聯絡人姓名電話、手機或電話卡、地圖和領隊的工作流程表(Working Itinerary)。

Step❷ 解決問題 問當地旅行社第一站在何處?如果在附近是否可搭巴士、計程車(費用多少?能不能接受?)或詢問可否代租其他當地巴士。

Step❸ 安撫客人 請客人喝飲料,稍安勿躁,馬上可以啟程了。

事件❻ 身體不舒服

團員突然身體不舒服,切記不能提供內服藥給他們,首先問他們有沒有帶藥?沒有的話要幫助他們到醫院就醫,到醫院時當醫生與病人的溝通角色,把他們的症狀簡單告訴醫生,取得醫生診斷證明書和醫院收據、拿藥收據,回國後幫團員申請保險公司醫療給付。萬一團員突發重病要立刻送醫,需做以下處理。

Step❶ 送醫後如需住院則不能繼續走行程,須等主治醫生簽字核准才能出院。

Step❷ 立刻通知當地旅行社幫忙找會講中文的人照顧病人。

Step❸ 通知台灣的旅行社告知狀況並轉告家屬狀況。

Step❹ 帶其他團員繼續走行程。

奇悅小秘技!

常用生病症狀中英對照表

這個表奇悅提醒大家必需記得滾瓜爛熟喔!真的記不住就把對照表印下來和醫生說時指給他看。一般旅行社的保險,是只有意外醫療,如果是因疾病就醫,旅行社的責任保險不理賠建議旅客要加保旅行平安險,健保也有給付海外就醫的費用。
常用生病症狀中英對照表,請見P.118〈附錄篇〉。

事件❼ 餐飲問題

　　旺季時比較會發生用餐問題，因為這時團體多，吃飯的時候撞在一起，解決之道就是每天用餐前兩小時要確認餐廳菜色和團隊到達時間，並且詢問位子坐哪裡？有沒有撞團？要不要改時間用餐？用餐時間真太滿考慮換餐廳等。這樣做會避免掉吃不到飯的情形，當然吃飯的時候可能還是很擠，發現少數團員沒位子時要趕快補椅子、補餐具，出菜要注意速度，出太慢要催，或是自己去出餐口搶菜。

▌餐飲內容也很常引起糾紛。

　　也會遇到菜色不如旅行社宣傳的好，例如說龍蝦大餐但是龍蝦小得可憐，這時須向客人說明，這是龍蝦當地特產，或許比台灣龍蝦size小很多，不過這才是當地吃得到的龍蝦，安撫客人與心理預期上的落差感。很多客人喜歡加點酒和飲料，奇悅的做法是先告訴客人用完餐到櫃檯結帳，不要先墊錢，因為客人很容易忘記到底花了多少錢，如果客人請你先墊，要讓他們在帳單上簽名，以免客人忘了，錢要不回來。

事件❽ 房間有問題

　　最常發生的是團員說飯店等級不對，別的團到峇里島四季飯店奢華之旅住四季飯店3天，我們團為什麼只有兩天？這時候要跟團員解釋，團費不同自然住的飯店和天數不可能一樣啦！

　　有的團員心中會對五星、四星飯店有自己判斷的標準，質問住的不是五星級飯店。這時候要跟團員解釋每個國家地方對飯店星級評價會有差異，你認為這家設備不到五星級水準，但是已經是當地最好的飯店，有達到當地五星級標準。如果發現住的飯店星級數與行程真的有差異，要立刻跟當地旅行社協調，是否合約有問題？和當地旅行社討論有問題是否要立刻換飯店或者退差價？

　　另外一個常發生的問題是房型不對，客滿時飯店硬給兩個大男人一張大床房，這在旺季經常發生，解決之道是請飯店加床，然後跟公司報備多出來的費用。

▌飯店等級常是團員抱怨的重點。

Chapter 11

特殊團獨門
處理絕招

一般團的行程較為大眾化，
常出現在報紙、網頁上；
特殊團指的是
為客人量身訂做、
有特殊主題的團。
例如比賽團、公司獎勵團、
遊學團、潛水團、郵輪團、
觀摩團、參展團、
表演團等。

特殊團練功力

特殊團並不好帶，但是若能成功帶出口碑，
你帶團的功力必定大增，同時也晉升到資深帶團人員的位階！

帶特殊團的秘方

特殊主題團是為客人量身打造的行程，因為客人要求較高，所以團費相對比較高。帶特殊團的領隊導遊要特別用心，針對不同團隊細心熱心地服務，通常所得到的回報會比一般團來得高。所謂的回報並不完全是金錢上的好處，而是不僅功力大增，舉辦的機關團體、學校，甚至家族會特別記得你，以後指定要你帶團。

台灣目前特殊團出團量不少，想接這種團自己必須先練外語，不用講到跟ABC一樣好，但是要練到可以和老外做基本溝通，在出團前更要用功作功課，把團體的「祖宗八代」弄清楚，專業術語背一背，不要團員講什麼莫宰羊，雞同鴨講的很難融入團體。

奇悅小秘技！

參賽團的重點

帶團之前要先把該團資料、相關網站準備好並研讀，背好專有名詞，背不起來要印出來，以便跟主辦單位溝通；比賽場地要先了解（可從比賽資料或網站上取得），帶團抵達時才不會讓團員覺得領隊沒有進入狀況，心裡不安。

有趣的參賽團

▍參賽團有不少專業知識，要先了解。

帶參賽團絕不是菜鳥或是帶過幾次團就能夠勝任的，帶這種團正是老鳥考驗火候是否達到爐火純青地步的時刻。參賽團的特色是──「狀況特別多」，參賽團需要的領隊導遊絕對是要能夠以流利外語與參賽單位溝通和隨機應變。

以「世界機器人大賽團」為例，到台灣的選手來自歐亞洲中東十幾個國家，雖然已經聘請會講當地語言的人接待各團，不過每天仍然是大事小事不斷、狀況頻頻，不僅吃的有問題，就連參加比賽要用的插頭也出狀況，每天此起彼落的大小問題不斷，真是考驗領隊的應變能力。承辦這樣的團體，要十分的有勇氣，因為要處理的雜事真的很多，不過相對的團費也較高，成就感更是十足。

▍狀況繁多的參賽團，特別考驗團隊的能力。

同樂的
親子團

每逢寒暑假、過年都是親子共同出遊的旺季，參加親子團的家長都想藉由旅遊促進親子感情，同時讓小朋友開開眼界，留下美好的回憶，因此親子團的最大特點「小孩開心、大人就開心」，領隊要全力扮演好大哥哥、大姊姊角色，不過話雖如此，仍然需要和小朋友保持一定距離，不要對其中一兩位小朋友特別好，以免被小孩纏上，影響帶團工作。

奇悅
真心話

讓家長
也開心

雖然說親子團的要角是小朋友，但是奇悅在許可的情況下，還會幫家長看小孩，讓大人能去玩玩小孩不能玩的遊樂設施，讓大人也開心一下。

千萬不可打罵

親子團裡常會碰到小朋友皮得不得了，講也沒有用，這時領隊可請周邊大人和家長一起扮黑臉監督，領隊千萬只能做再三提醒動作，不能打罵小朋友免得家長覺得顏面無光。

▍親子團要顧小朋友，
也要顧大人。

遊樂園教戰守則先行公布

親子團多半會前往迪士尼或大型主題樂園，在進入園區前要先把教戰守則告訴大家，說明哪些必玩的遊樂設施，或是該遊樂園的特色等。同時也要根據小朋友的年齡設計玩法，提醒家長，那些遊樂設施並不適合過小的孩童玩，例如：雲霄飛車、自由落體等。另外遊樂園裡精采表演節目的時間和地點要先告知，讓家長安排前往參觀。

慎防受傷、走失

因為小朋友較為好動之故，因此三不五時總有受傷時，領隊別忘隨身攜帶擦傷藥、OK繃等，以備小朋友外傷時使用。另外，主題樂園很大，人很多，為慎防小朋友走失。不妨隨時提醒家長看好小朋友，或是讓小朋友身上掛名牌、戴上特別的飾品帽子、穿上鮮豔的衣服等，萬一小朋友走失要請人員協助尋找會比較容易。

▍迪士尼樂園是小朋友的最愛。

活力的學生團

學生團的特色就是特別High、喜歡溜去玩、特別吵。一般來說，學生團大部分都是去畢業旅行，學生經費有限，能選擇的地點多半是東南亞、韓國、大陸等團費較低的地方，要帶學生團自己要有當大哥哥、大姊姊的心理準備，不要像個老師或歐吉桑、歐巴桑與他們保持距離。

不過當學生的大哥哥、大姊姊也要拿捏尺度，雖然搏感情才能贏得學生團的向心力，但是在必要時刻也要拿出一點「威嚴」，管束學生，以免太過放任學生導致意外發生。

▌活力十足的學生團。

叮嚀再三不可少

學生團最常去的地點是泰國，去泰國不僅便宜，加上學生泰半會講些英語就能暢行無阻，降低了旅遊的難度。另外泰國的夜生活很豐富，尤其學生晚上喜歡去PUB玩，或是看秀、逛街，都很方便。

不過要注意的是，學生去PUB玩，很可能會玩過頭，這時不妨以較嚴肅的表情要求大家注意自己的安全，畢竟出國不比在台灣，人生地不熟的什麼事都可能會發生。領隊可以帶大家一起去幾個好玩的店，但要先約法三章：同去同回，而且在PUB裡不要喝太多酒，同時也要謹防扒手等。在PUB裡，領隊也要特別留意同學喝酒的狀況，玩得差不多時，就要把他們通通趕回來。

學生團玩得會比較瘋，別忘再三叮嚀在飯店房間不要玩得太大聲，吵到別人，影響臺灣人形象。另外集合要準時，不要因為一個遲到，讓所有同學們都等，影響大家前往下一站。

▌學生團很愛玩一些刺激的活動。

自費活動很捧場

由於學生經濟能力不夠，購物力普遍不夠，但是學生團活力十足，可以PUSH他們參加水上活動、叢林泛舟等刺激有趣的活動，如果跟學生感情搏得夠，他們也會很阿莎力地捧場。

奇悅真心話

男領隊忌把妹

帶學生團最忌諱，男領隊把妹，對幾個女學生特別好，三不五時主動找他們聊天等，這樣做會引起其他學生反彈，學生團結性很強，搞不好他們聯合起來抵抗你，就吃不完兜著走了。

銀髮的
長者團

前往大陸、加拿大、日本、歐洲、東南亞是上年紀的人喜歡參加的團。帶老人家團,最重要的是要有耐心,即使你私下不愛聽爸媽嘮叨,爸媽問話愛回不回,但是帶老人團時,就特別要有耐心。

聲音大、提醒再提醒

老人家記憶力比較不好,有的聽力也不好,在宣布事情的時候一定要特別大聲,而且要做到再三提醒,尤其是對起床時間、吃早餐時間、集合時間地點一定要不厭其煩提醒兩遍以上,團員對於剛剛才宣布的事馬上又來問,也不要表現出不耐煩,這是對於帶長者團一定要鍛鍊的功力。

▌銀髮族的團,千萬不能趕趕趕!

走景點步伐要慢

此外,在走景點的時候步伐不要太快,不然有的老人家走路慢跟不上,人搞丟了就麻煩了!老人家參觀景點最在乎的就是有沒有時間上廁所,一定要每站空出時間上廁所,把握「上車睡覺、下車尿尿」的原則,對於帶老人團非常適用。

多細心多體諒準沒錯!

帶長者團常會碰到許多「老是健忘」的客人,聽不進領隊說的話,或許剛開始很難溝通,但是只要有耐心、不厭其煩地表達,慢慢就會發現老人家其實很可愛。帶長者團要注意的事項頗多,有的團員因為身體因素無法到某景點參觀,例如爬不上黃山、登不上德國新天鵝堡,可以請老人家在遊覽車上,或在集合處附近咖啡廳、旅遊諮詢中心等候,千萬不要逞強;台灣很多老人家有吃早齋或初一、十五吃素的習慣,訂餐前一定要搞清楚,免得上錯菜。除此之外,老人家對異國料理的接受度低,餐食安排建議以中菜為主。行程中要時時留意老人的安全和身體狀況,行程不要安排得太緊,當然太驚險刺激的自費活動就不要推銷,以免發生意外。

多采的遊學團

台灣遊學團遊學的地點以英、紐、澳、美、加的大都市為主，每逢寒暑假，遊學團成員從國小到高中、大學的青少年和年輕人都有，遊學團的主要目的除了上學加強語言之外，增廣見聞、到處玩、交朋友都是主要目的。領隊帶團去當地，時間要比待一般團更長，相處時間更多，因此在帶團之前要做好青少年們的褓姆、朋友和家長的三重角色的心理準備，要他們既能向你吐露心事，有時候也得乖乖聽話。

帶遊學團出去領隊要做些什麼？

上課時

除了注意學生出席狀況，學生對課程、老師有什麼問題和學校溝通之外，領隊要好好利用這段「閒暇」時間，到學校附近探路，找景點、超商、摸熟附近路況、交通工具，在學生需要補充生活用品、想去玩的時候可以帶路或報路。

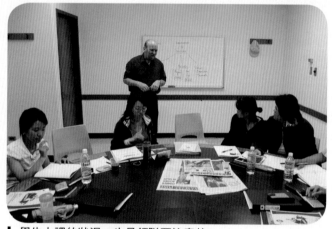

▌學生上課的狀況，也是領隊要注意的。

住宿家庭或學校宿舍

▌有的學校宿舍非常舒適！

遊學團常標榜可以住在當地人的家裡，也就是所謂的住宿家庭。不過因國情不同，住在寄宿家庭的學生，常發生與寄宿家庭父母溝通不良，或住不習慣的情形，因此領隊要不時地詢問學生的反應，若有問題，經過溝通後，仍無無法適應，就要幫學生申請換寄宿家庭。

如果是住在學校宿舍，問題通常較少。不過偶爾也會碰到溝通不良的室友，還是得要解決。若是學校宿舍有提供廚房，不妨鼓勵同學去超市買些東西回來煮些有台灣味的家鄉菜，除了可解點鄉愁外，不妨也請它國的室友一起嘗嘗，敦親睦鄰一下。

課餘時間

下午課餘時間許多學校會安排學生校外教學，把上午上的單字應用在下午，例如上午上美國歷史，下午參觀歷史博物館。如果學校沒安排，要幫學生安排外出旅行，可能搭公車、巴士、電車出去，全程要注意團員人數與安全。

▌搭校車上學的安危也要注意！

生活問題

遊學團最常發生學生想家的情形，國小學生第二天就想家、國中高中一周後開始想家，有的偷偷掉眼淚、有的悶悶不樂，這時要好好觀察學生，適時充當他們的家長，安慰他們，讓他們把心事說出來。

另外一定要嚴格點名（不妨每天固定或不定期點名）。年紀大一點的遊學生喜歡交外國朋友，也要特別注意他們的安全，有的學生會被國際老鳥學生騙去PUB喝酒喝到三更半夜，會出什麼事不知道，很危險；因此要和學生約法三章，規定夜歸的時間。另外因為參加遊學團的學生家境都比較好，通常父母會讓他們帶很多錢出門，要時常叮嚀他們要節制，不要亂花錢購物。

聯絡團員感情

進行團體活動例如：帶學生去打球。救國團服務員出身的奇悅，最愛想很多遊戲讓學生們玩，例如：用英文自我介紹加上講笑話、英文填字比賽等活動，就可以殺時間兼連絡團員感情。

▌課餘不妨和學生打球聯絡感情。

乘坐豪華郵輪 (Cruise)旅行，是多數人一輩子的旅遊夢想，帶豪華郵輪團，也是領隊一輩子的帶團夢想。

▌ 搭郵輪是許多人一生的夢想。

在海上的旅館

豪華郵輪是一個跟著自己的旅館，住在這個旅館裡的客人不用費時費力三天兩頭搬行李、換旅館，是最舒服不過的事，要帶這種團一定要敢用英語溝通，同時要先有團員不見得旅行經驗比你少的心理準備，還有不要見到政商名流的團員覺得自己矮半截，記住做好自己本分的工作，像對一般人一樣的服務方式就可以，不用特別卑躬屈膝。

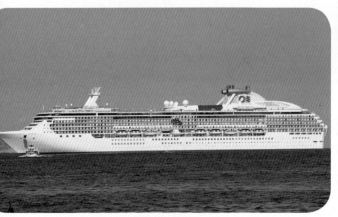

▌ 海上行宮是郵輪迷人之處。

放慢腳步的慢活

很多台灣遊客上船第一天仍不自覺地用快步調，走路快、吃飯也快，不像歐美遊客就很懂得放慢腳步，慢慢品味三小時的晚餐。這時要提醒大家，我們現在是在郵輪上，郵輪旅遊的特色就是凡事要慢慢來，要「慢活」在每一個環節上，所以請大家等一下記得步調慢一點！幾天之後，團員就會懂得放慢腳步。

▌ 郵輪上設備非常多，要仔細品味「慢活」。

搞清楚郵輪設施很重要

登上豪華郵輪之前,做功課很重要,你想很多團員可能要比你還熟知許多國家的風土民情,所以我們要做的功課是,把這條郵輪研究清楚,將郵輪簡介、郵輪內部設施和相關位置、先翻譯好郵輪內各餐廳菜單(需點菜的餐廳)和表演節目,一項一項研究清楚,由於資料多是英文版,不認識的字趕快查字典,在登船前把以上資料和餐券帶齊。

搭船前一天向團員宣布行李要掛上郵輪公司所發的個人吊牌,並寫上房號交給船公司直接送到團員房間。上船在服務台Check In之後,發鑰匙並宣布領隊房號,和下次集合時間以及集合點等,如有早餐券則發給客人。

豪華的郵輪內景。

弄明白岸上觀光行程

郵輪團一定都有岸上觀光的行程,多半是以停靠港口附近之景點為主,行程的選擇多樣化且自主性高,所以領隊一定要先把郵輪的岸上觀光行程搞清楚,再向團員說明。特別是岸上觀光行程名額有限,不妨請想上岸參觀的團員即早預定,以免因額滿而訂不到位。

若是參加岸上行程,領隊要搞清楚下船的集合時間及地點,同時將回來的時間約定好,以免郵輪不等人,團員落單在異地。

有時碰到碼頭太小,必須碼頭外圍換搭小船(TENDER)接駁到碼頭。搭乘小船時要注意上下船的安全,同時接駁船就像公車一樣,是有時間性的,要特別注意末班船的時間。

搭乘郵輪,有時必須穿著正式的服裝。

郵輪的餐廳有多樣選擇。

了解船上活動娛樂

領隊在船上要做好引導團員體驗船上活動的工作，因為台灣人語言能力不若外國人，船上宣布會有什麼活動很多人聽得霧煞煞，領隊上船之後就要把每日和隔日日程表研究清楚，例如：船上賓果遊戲、親子同樂會、大廚果雕秀、和主廚學廚藝等，然後集合時告訴團員何時何地有什麼活動，活動內容是什麼，帶大家先熟悉船上所有設施。

讓團員享受船上設施和活動，並且帶頭引導團員和船上其他遊客玩遊戲互動，團員才可以體會到什麼是真正的郵輪娛樂，每天航行不致於枯躁無味。船上的飲食向來是郵輪活動的重頭戲，每天晚上郵輪上的老外遊客都會到主餐廳點餐享用美食，領隊要引導團員穿著正式服裝進入餐廳，並且用領隊已經翻譯好的中文菜單協助客人一道一道點餐。

下船前只要提醒團員把隨身行李拿妥，個人帳款到服務台結清，以及到等候位置集合準備下船。

▌很多人愛在郵輪上賭博。

獎勵旅遊團

很多公司每年會辦國內外旅遊獎勵員工，針對公司團體不同的需求辦旅遊團，有的是去純度假、有的包含觀摩考察、有的帶有比賽性質(例如超級業務員之夜)。帶這種團首先要了解團體的職業背景和舉辦的目的，如果是純度假那就跟帶領一般團差不多，要注意的是團體裡的各級官階不同長官，在行程中要先從官階最大的開始服務。

觀摩考察團和直銷公司的業務團體，多半每天都有設計主題和活動，要先把每日活動看清楚，做好主辦者與指定的場地之間的溝通橋樑，讓活動進行順暢，同時要向場地租用者或景點櫃檯打聽附近的購物地點、文具店位置等，以便隨時補充少物品。

奇悅小秘技！

搞定菜名一把罩

奇悅會帶手提式電腦、印表機上船，每天向服務台拿到英文日程表後開始翻譯，然後用中文把日程表內容打出來列印，再發給團員，同時跟團員說明活動內容、該怎麼玩等。我們知道很多菜單的菜名和材料說明不是英文，有可能是法文或義大利文，查雅虎奇摩字典也查不到，建議買一本西餐辭典就可以搞定。

Chapter 12

帶團10大禁忌

想要帶好團，
一些帶團的禁忌
一定要注意！
不論你是菜鳥還是老手，
這些禁忌謹記在心，
讓你帶團無往不利！

帶團10大禁忌

帶團禁忌是不論菜鳥老鳥都需要嚴格遵守的職業道德，需要時時警惕有沒有觸犯禁忌，以免造成遺憾斷送自己的帶團前途。

禁忌1 ▶ 帶團時安排親友同團

很多資深領隊由於長年在外帶團，會將家人、男女朋友安排至所帶的團體中，藉以聯絡感情兼度假，尤其是在過年的時候容易發生這種情形。有的老鳥認為對這些團的走法和操作已經很熟，帶家人同團不會有多大影響，但是這種做法對請你去的旅行社和其他團員都是不公平的。

帶團時有家人、男女朋友同行，領隊一定會另花心思特別照顧，萬一家人和領隊彼此之間鬧彆扭，尤其是和男女朋友吵架或為小事不開心，領隊有可能為了處理兩人情緒無心帶團，並影響其他團員，這對領隊會有減分作用，為了讓帶團之路走得更遠，盡量避免安排家人親友在自己的團裡。

▌ 帶團最忌讓親朋好友同團。

禁忌2 ▶ 挑團

當旅行社派你去馬來西亞時，千萬不能說已經去過馬來西亞能不能換一團帶？或是因為這團人數比較少，而跟旅行社要求要帶比較大的團。旅行社老闆、線控、OP都會觀察領隊，對於只愛接大團、不愛支援小團，和會依喜好挑團、配合度低的人打上負分，並且盡量減少找這些人帶團的機會。業界之間同樣也會打聽領隊的配合度好不好，久而久之會挑團的領隊就會被市場淘汰。

▌ 挑團的領隊很不受歡迎！

禁忌3　私下與團員有財務往來

■ 不可與團員有財務往來。

不要借錢給團員，當團員跟你說先跟你借多少錢等回國後再還，你得有心理準備錢一去不復返。因為借的金額通常不多，催款還是不催款？用什麼方式還？事後處理上都得十分小心，以免影響和團員之間的互動。為避免麻煩，盡量不要借款給團員，如果團員要跟你借錢可回答我身上只有公款。同時不要私下跟團員借錢，所謂謠言滿天飛，一旦傳出去會影響名聲，除非有團員發生緊急狀況需要向其他團員借錢處理時，一定要先跟旅行社報備才可跟團員借錢處理公事。

禁忌4　私下跟團員賭錢

領隊和團員相處久了，難免有較熱情的團員會邀一同湊腳打牌，這時一定要拒絕，或許很多領隊在帶團的空檔因為手上領到的小費現金很多，但是帶團時千萬不要和團員賭錢。你可以回答說公司有規定不可以和團員一起打牌，除非是在公開的賭場裡，要賭可以去那裡再賭。和團員打牌贏了錢恐怕團員心裡不舒服，輸了錢自己不舒服，都會影響情緒，帶著不良情緒帶團是做這行最大禁忌，而且帶團時參與賭局一旦被公司發現，即使日後作任何解釋都會帶給公司負面的觀感 。

■ 賭錢活動也是忌諱之一。

禁忌5　安排團員至聲色場所

我們常聽到有些男性朋友組團旅遊回來，津津樂道前往聲色場所買春，而被朋友戲稱參加打砲團。在正規帶團作業中千萬不要安排團員至聲色場所，雖然喝花酒的錢最好賺，但是此舉違反帶團操守，一旦傳回公司或是出事將對自己不利。在帶團時若有團員私下詢問想前往聲色場所，最好回答：不是很清楚在哪裡！

踩線

　　領隊若與B旅行社的OP或老闆交情比較好，把所帶的A旅行社旅客資料交給B旅行社，甚至對參加A旅行社泰國旅遊團的客人介紹B旅行社日本的行程，這種踩線的做法一旦被A旅行社發現，該旅行社馬上會把你列入黑名單，永不錄用，此種做法若被傳開也將影響別的旅行社找你帶團的機會。

▌踩線是旅行社的大忌。

禁忌7 把團員對行程的不滿歸咎於公司

▌和團員一起罵公司很不明智。

　　領隊帶團出去，就是要盡量幫旅行社推銷旅遊產品，同時解決團員對部分行程的報怨和不滿。國內有些超低團費的東南亞或大陸團，是以安排多站的購物站，或是強力促銷自費行程，藉以平衡削價競爭所產生的超低團費，這樣的行程多半會讓團員心生不滿。此時若領隊不幫公司解釋，或者把購物、自費活動內容稍加美化，還跟客人一起罵公司洩憤，此種把責任歸咎於公司的做法，雖然可能會贏得團員同仇敵愾的好感，卻為公司帶來負面形象，一旦被公司知道也將被列入帶團黑名單。

禁忌8 苛扣團員餐費

　　苛扣團員餐費這點，是這行的一大禁忌。同行裡也傳出不少類似案例，都是因為苛扣到旅客的團費而退出這行。所謂苛扣團員餐費，就是領隊從團員的餐費中，扣除部份餐費，賺進自己荷包。例如團員的餐費原本為每人12塊美金，領隊私自跟餐廳改為10塊美金，每人扣掉2塊美金，若是團員在20人以上，幾餐下來就為自己賺進外快100、200 元美金，著實驚人。不過就有苛扣團員餐費的領隊被旅行社逮得正著，在法律上扣除團員餐費視同侵占公款，若公司提出告訴將被處以刑法處置，而且東窗事發後，在這行也沒得混了。

禁忌9 ▶ 比客人還像客人

　　帶團出去經常有熱情團員敬酒或相邀喝酒，在歡樂的氣氛下，喝酒是可以的，但記得要淺嘗即止，千萬不能喝醉，比客人還像客人。特別是喝酒的場所很容易發生事情，身為領隊的你若喝醉了，不但無法協助喝醉酒的團員回去，更不能維護團員安全，況且若有其他團員發生意外或是有事找你協助，也都無法處理。加上喝醉酒極有可能睡過頭，或會影響隔天身體狀況，導致錯誤發生，不可不慎。

禁忌10 ▶ 洩漏隱私和調情

▎千萬不能洩漏團員隱私。

　　前面文章提到守口如瓶絕對是當一個稱職的領隊的必備操守。帶團時領隊有時間和團員長時間相處，也會看到很多團員的基本資料，或知道他們的怪癖、身體上的隱疾，甚至是帶小老婆、情婦出遊，各種千奇百怪情況，見識過就當做視而不見，不論團員是何身分都不能把它當作八卦或笑話說出去，若是嘴巴關不住像廣播電台一樣去散播，很快地旅行社就不敢找你，那些曾經是你的客人的有頭有臉人士更會把你封殺。

　　此外，帶團的時候，更要嚴禁對有好感的異性示好或特別殷情、跟他調情等，此差別待遇不但對別的團員不公平，有可能團員會向公司回報，影響帶團前程。

Chapter 13

從10個典型範例
了解旅客心理！

一樣米養百樣人，
旅客百百種，心態都不一樣，
對領隊來說每次帶團都是挑戰，
知己知彼百戰百勝，
雖然每次帶的旅客都不盡相同，
不過領隊會碰到
比較難搞的旅客心態，
大略分為以下
10種類型。

旅客心理10大範例

每次出團碰到旅客都不盡相同，有時難免會遇到比較難搞的旅客。以下大略分為以下10種類型，教你如何應付及解決問題。

範例 1　認為領隊應該 24小時全天候待命

　　有些人會認為領隊導遊的服務應該是像便利商店，一天24小時全不打烊，半夜想吃消夜要CALL你、想去酒吧要CALL你、晚上11、12點馬桶不通要CALL你、廁所燈不亮要CALL你、吹風機壞了要CALL你，任何時間任何問題都有人找你解決，這時雖然你累得半死，也不能直接回答說要他們自行解決。

　　面對這樣的加時服務要求，該怎麼辦？對於半夜想出去吃消夜、想續攤的客人，如果你也願意參一腳那倒可以爽快答應一起去。但如果晚上還有許多事要處理，可以教他們如何前往，或者在景點介紹時把當地的夜生活也介紹一下，告訴大家該如何前往。

　　至於半夜要求修理東西、處理房間瑣事，可以教他們直接跟飯店櫃檯反應，並表示這些問題領隊導遊也沒法親自修理；聰明的領隊導遊一定會在check in、發鑰匙時告訴客人，到了房間先檢查屋裡的馬桶、水龍頭、熱水、冷氣、燈、吹風機、電視、電話等等，有沒有故障的，待查房時一併告知處理；否則若是三更半夜客人仍要求要修理東西要跟飯店溝通卻語言不通時，就得服務到家協助翻譯處理了。

▌精力充沛的領隊導遊樂於晚上陪客人續攤。

對旅遊點預期心理
與實際狀況有落差

▌ 若發現宣傳圖文過於誇大，領隊導遊得在出團時不時地向團員打預防針。

　　這點是最容易造成旅遊糾紛的，因為旅行社的廣告、行前說明會總把行程說得太美好，圖片拍得太美，導致旅客預期心理過高，或者旅客沒做功課就前往，造成與期待落差太大，回國後控告旅行社者大有人在。

　　帶團出國前一定要先把行程內容圖文詳細看過，發現宣傳圖文過於誇大時，就得在出團時不時地向團員打預防針，例如：帶團去峇里島住VILLA，每個房間有看起來超大的游泳池，其時泳池看起來很大只是拍攝效果時，可以告訴團員，每個房間的泳池不是用來游泳的，要游泳請到VILLA戶外標準游泳池游，那裡才有救生員維護安全，房間內的泳池是拿來泡泡水、享受當地悠閒氣氛用，所以不大，當然也不宜提到廣告太誇大啦！畢竟旅行社永遠都得說自己的產品好，即使吃住普通，也得說那是附近所能找到的相當好的餐廳、且住的是交通方便以便第二天趕路的旅館。

　　總之，為了避免旅客預期心理與實際狀況的落差，領隊導遊再出發前要先做功課，了解落差點，以便適時打預防針，若是真的接到高價團吃住卻跟促銷團差不多，就有可能接到黑心團，旅行社只想做一次生意而已，如果有很多客人抱怨要直接向旅行社回報，並釐清雙方責任。

範例 3 認為花錢就是大爺

無論花多少團費出門，有許多客人都認為自己是大爺。即使只花不到1萬元參加東南亞團，這1萬元都很大、很好用，1萬元當3萬元用的客人大有人在，所以經常發生許多客人把領隊導遊當小弟小妹來使喚，要求幫忙買東西、拿東西。

比如說，有人到了購物站、甚至景點買東西，越買越多，就叫你幫他拿一下；或者每次都是那一兩位客人要你拿東拿西，態度趾高氣昂。這時可以看情況，如果客人真的提不動採買品，可以幫忙拿；

如果每次都是同一個人使喚、或是一大團人有許多人都想要你幫忙拿東西，這時可以軟性回應說：抱歉，我不是只服務你一個人，或者我還有其他事要做、要去打電話聯絡事情，我們的車停在離這不遠的地方，你們先慢慢那過去，我等一會兒再過來，做為開溜的藉口。

另外，下次再發生類似相同客人使喚的情況就離他遠一點，亦可故意找事情忙，畢竟從事服務業，以和為貴，應以軟性婉拒代替正面拒絕，不尊重專業服務人員的客人，只能說是個人素養問題了。

範例 4 無法入境隨俗

常常聽到有團員反應：「為什麼德國這家博物館不能拍照，上次我去巴黎 ××博物館都可以拍？」、「為什麼這團行李小費沒有含在內？上次我去歐洲行李小費都包了！」、到了英國問你：「為什麼沒有每天發礦泉水呢？我參加過那麼多團，每天車上都有發礦泉水」、到了紐西蘭跟你抱怨：「我旅行這麼多次從來沒被海關開過行李箱，為什麼這次要查行李箱？」

諸如此類的為什麼都是拿A地的旅遊經驗跟B地比較，我們要就客人的問題逐一耐心解釋。例如：在英國一瓶礦泉水2歐元比啤酒還貴，旅行社不可能像帶去東南亞一樣每天提供，不然旅行社要喝西北風了！

歐洲的水都可生飲，若不敢喝就請在前一晚在旅館煮好水隔天裝在保特瓶，或者在餐廳裝水，每個地方的風土人情都不同，不能拿別地的情況來做比較。至於客人拿其他地方的狀況來做比較時，則多多加強當地的知識，讓客人了解其差異性。

▌ 不見得每個博物館都能拍照，領隊導遊要教團員適應每一個國家的文化標準。

範例 5 認為領隊導遊 都會帶客人買東西來賺小費

　　這是參團旅客間最長交換的耳語，也是旅客都清楚的公開秘密。「導遊領隊都會帶去買很多東西」、「我們買這麼多，導遊領隊一定賺很多」，每次帶團去購物站總會不經意看到團員交頭接耳地交談，雖然領隊導遊不會直接聽到這些耳語，不過若是領隊導遊給客人的觀感不佳，不但會直接影響客人購買量，讓荷包縮水，還會引起客人對領隊導遊有負面觀感或行為出現。

　　帶團去購物是參加旅行團必走的行程之一，如何減少客人到購物站產生負面觀感，甚至抗拒感；我的做法是，在每日的旅遊點介紹時，就把當地的土特產與當地風俗人文地理歷史，像說故事一樣地融合在一起，比如說：「介紹紐西蘭農場美景時，就把在這片土地居住的綿羊群，和羊毛、綿羊油等好處，和這片大地融在一起」，不要只介紹產品以免讓客人有被強迫推銷的感覺。

　　到購物站前，直接跟客人強調，旅行社帶大家去的購物站有兩大保證：一是不會買到假貨、二是不會買到瑕疵品，品質是有保證的，比客人自己到外面買東西，選店如大海撈針還有保障，而且在旅行社的國外旅遊契約書上已明文規定，若旅客在海外旅遊買到假貨或瑕疵品，在回國三十天內旅行社要負責處理，因此請大家放心購物。

　　這樣說清楚講明白之後，客人比較安心也對旅行社較有信賴感。

▍旅行社帶大家去的購物站有兩大保證：一是不會買到假貨、二是不會買到瑕疵品。

範例 6　參加便宜團卻要跟高價團比品質

大多數客人報名參團時，若是有一萬、一萬二、一萬五同地點的團，幾乎都會報名最便宜的，而不會去比較三者的差異，等到出團後才向領隊導遊抱怨：「別人在海邊都玩水上活動，我們去海邊卻要自費去玩！」、「別團的人有龍蝦可吃，我們沒有」，這類與同時間到同地點的團比較的情況相當常見，但是客人不會去問別人到底繳多少團費，或者所問到的團費不是正確的。

若是客人表示比較別團有包什麼活動、本團卻沒有時，千萬不能直接回嗆：別人是多少錢的團，你參加的低價團或促銷團，當然沒包這些活動。可以回答說，別人的團費和行程內容我不清楚沒帶過！至於比較餐食的情形，我通常會在用餐前跟餐廳了解，是否有其他團點特殊的餐，請餐廳將座位調整與他們做區隔，或請他們坐包廂，若真的沒有辦法安排座位，可以跟客人回答別桌客人自己有加菜；比起直接回嗆團員、人家的團費比較高，這樣處理比較適宜。

也有的客人打聽到錯誤訊息，說團費一樣卻吃得比較爛、住得比較差，這時不用直接回應此錯誤訊息，若是自己打聽過後同價的兩團待遇真的差很大，就要打電話回旅行社詢問原因，並說明客人反應。

■ 高價團通常有許多水上活動，低價團則需自行另外付費。

範例 7　認為萬事都要旅行社負責

帶團經常會遇到這種很鐵齒的客人，比如說，玩水上活動或浮潛，你跟他說：「海邊很危險，你要小心，不要游太遠！」，他就會老神在在回覆你：「我知道啦！我都玩過多少次了還不清楚嗎？」或者「這裡我已經來過好多次，沒問題的！」，通常這類喜歡「倚老賣老」，愛逞強的客人，多半是出事率比較高的人，應對這種客人只好苦口婆心、特別關照他們。有些客人特別喜歡脫隊，不管當時適不適合脫隊，即使你跟他們說附近有點亂，治安不是很好，他們都要特別尋求冒險刺激，面對這樣的人你就要他簽脫隊同意書，同時態度柔軟、語氣堅決地表明脫隊之後發生的事旅行社概不負責任。

還有的客人連拉肚子、自己跌倒都要旅行社負責，這時要看情況；如果問過所有團員用餐後都有拉肚子現象，那要旅行社負責沒問題，如果只是個人體質問題水土不服，需耐心向客人解釋這件事為個人問題，並依客人狀況協助取得適合藥物。若是自己跌倒也要旅行社賠錢負責，領隊導遊雖然不能直接回答說：「又不是我推倒的，幹嘛要旅行社負責」，但是也得要耐心安撫客人情緒，協助處理包紮事宜。也常遇到苦口婆心跟客人說明當地規定只能買一條菸、一瓶酒，客人偏偏要多買，又沒有事先告訴領隊導遊要請大家幫忙帶，到機場被海關抓到時卻要領隊導遊負責，此時雖無奈，也只能從旁協助翻譯、請客人補稅。

範例 8 把台灣經驗帶到海外

最常見到的例子就是，有客人到餐廳吃不習慣，特別要領隊導遊向餐廳溝通：「我不要吃炸雞，叫廚師弄個白斬雞就好！」、「來盤燙青菜，我吃不慣生菜沙拉」、「我今天吃素，可否叫廚師不要用葷的」，雖然你在用餐前已經介紹過今天菜色，強調料理的特色，不過就是有的客人不愛，他們認為自己不刁難啊，弄個菜、雞不要下去炸都是很容易的事，但是那是把台灣經驗帶到國外，你叫外國廚師弄個白斬雞，他可能聽都沒聽過，弄個燙青菜也真是找麻煩，而且可能沒有適合的菜可以燙，出國堅持吃素卻要餐廳配合的人也不少，這時不能直接回答客人說要吃素就不要出國，不然就自行解決，需要跟客人解釋一下當地的菜色，當地廚師可能就只會煮這些東西，臨時要改成台菜會考倒廚師，

許多人出國仍改不了口味堅持要吃台菜，領隊導遊可得用心和客人溝通。

請吃不慣的人將就一點，不要把台灣經驗帶到國外。因為你在台灣認為很方便做到的事，在國外不見得容易辦到，請大家多體諒，回國後再好好吃台灣美食。有的客人會抱怨旅館附近找不到便利商店，沒有台灣方便，而向你抱怨時，當然可以告訴他台灣是全世界便利商店最密集的地方，別的地方很難像台灣，如果有缺什麼東西，就盡力協助他們尋找購買囉！

範例 9 熱情海派要和你搏感情

許多人到國外用餐，尤其是晚餐，特別喜歡找領隊導遊來敬酒，把國人敬酒精神帶到海外，領隊導遊就像新郎新娘一樣，得每桌乾杯感謝大家熱情邀酒，問題是領隊導遊是帶團出任務，按規定是不能喝酒，以免誤事，何況第二天還要早起帶團，起床遲了更是對不起客人，不過就算你跟邀酒的客人如何說明，他們還是聽不進去的。

面對一聲聲熱烈的催酒聲，最多代表性地乾一杯，就得趕快找個藉口，例如：說要趕快打電話確認明後天的事情，先離開幾分鐘，請大家先喝，打完電話再繼續，然後趕快離開拼酒現場，既然成功逃脫就等第二天

熱情的團員特別喜歡找領隊導遊敬酒搏感情，為免耽擱事務，領隊導遊需量力而喝。

早上集合時再出現吧！出現時大家雖然會調侃你一下，不過多半會了解你的堅持，會覺得你很有責任感而不會為難你。

要求代購物商品

對於領隊導遊來說，團員買自費活動、小費、到購物站購物的佣金都是正當收入，若有團員希望你多幫他買東西，如：替朋友買一堆歐洲名牌包、香水化妝品，或者在東南亞代購燕窩、魚翅等，雖然會得到額外收入，不過導遊領隊必須持有一個正確的心態是，這些佣金或小費是額外的，不能因為A團員大手筆購入高價品，而對A團員特別關照，這種做法會引起其他團員反感，最好是以平常心看待客人購物站以外的大採購行為，能賺多少就多少；如果客人要請你帶貨，必須留意把單據和退稅等事務處理清楚，以免屆時金額上發生誤差糾紛時無憑證。

要幫客人帶貨，必須留意單據和退稅等事務，以免日後發生誤差糾紛。

Chapter 14

10大實用解說技巧

善用一些技巧，
讓解說內容更生動有趣、
幫助遊客記憶及引起共鳴，
帶起團來更無礙！

10大實用技巧

要加深遊客對當地的印象,也不會對解說感到厭煩是有方法的,記住以下技巧,讓你的解說生動又有料。

技巧❶ 對比法

常以最大、最小、最長、最短來歸類景點,加深遊客的印象,像是阿拉伯聯合大公國的哈里發塔(原名杜拜塔),高828公尺,目前是全球最高建築,比台灣最高建築台北101(高509公尺)還高300多公尺;位於馬來西亞的雙子星大樓,高452公尺,曾是世界最高建築,後來被許多建築所超越,但仍是世界最高的雙棟大樓;東京晴空塔(東京天空樹、新東京鐵塔)高634公尺,雖非世界最高建築,卻是最高的自立式電波塔,也是日本最高建築;香港青馬大橋主跨長1,377公尺、連引道長2,160公尺,雖非世界最長跨海大橋,但介紹時可說它是香港最長的跨海大橋。

台北101曾是世界最高建築,2010年時被哈里發塔所超越。

雙子星大樓是目前世界上最高的雙棟大樓。

技巧❷ 類比法

▋ 晴空塔是造訪東京必朝聖的景點,也是日本最高建築。

以台灣性質相同的景點、區域來類比,讓人更了解當地特色,例如:東京秋葉原有200多家3C商品專賣店,是日本最知名的電子商圈,以販售電腦為主的大型商店逐年增加,很多店員也通英文、中文、韓文,類似台北的光華商場;東京熱門景點晴空塔是當地的新地標,也是造訪東京時必訪的景點之一,登上觀景台眺覽,鄰近美景盡收眼底,天氣好時還可以看到富士山,給人的感覺好比台北101;而吉隆坡的滿家樂區(Mont Kiara),是高級住宅集中地,近年來有很多外國人居住於此,也有不少購物中心、高級餐廳、名牌店紛紛進駐,和台北的天母頗為相似。

技巧❸ 換算法

　　世界各地的度量單位略有不同，介紹景點時若只說有多少英畝、多少平方公尺、多少噸太過抽象，不易記住。建議以大家熟悉的事物來換算，就能達到幫助記憶的效果。例如：象徵力量與希望的紐約華爾街金牛重約3,200公斤，約等於兩、三輛轎車重；加拿大最大、北美第三大的史丹利公園，面積約1,000英畝，這個單位國人不熟悉，加上數字龐大，不易想像公園到底有多大。如果介紹時加上，史丹利公園約等於15個台北大安森林公園、5個半的北京紫禁城，這麼一來遊客會比較有概念，印象也會較深。

▌ 全球最大旅遊網站TripAdvisor遊客推薦景點獎中，史丹利公園獲選為全球10大公園首位。

技巧❹ 濃縮法

　　一般多用在數字較繁雜、龐大時，可將尾數去掉，方便記憶，例如：中國人口有13億5千1百萬人，可濃縮成13億，美國人口3億1千3百90萬人，可濃縮成3億。介紹名人生平或世界歷史時也適用，例如：把梵谷的一生分為兒童、少年、青年和中年時期來解說；把泰國歷史概分為史前、早期、早期諸侯國及城邦國、羅渦國等國、近代史，再解說重大事件，讓遊客能有整體的概念，同時不容易混淆。

▌ 圖為蘇州的寒山寺，建於梁武帝天監年間（502～519年），介紹時可去掉尾數，說寒山寺距今約1500年，便於遊客記憶。

技巧❺時鐘方位法

　　以時鐘方位來解說景點位置，幫助遊客建立方向感及記憶景點相對位置。以東京為例，將中心點日本皇居二重橋做為時鐘中心，隔天要逛的表參道在八點鐘方向、新宿在九點鐘方向，之後要去的淺草觀音寺在兩點鐘方向、迪士尼樂園在四點鐘方向外圍等，也可以用「整點」加上「上、下、左、右」的方式來描述，如築地市場在五點鐘方向下方一點、原宿在九點鐘方向下方。

▌二重橋位於東京市中心。

技巧❻帶入自身經驗

▌英國愛丁堡城堡山上的愛丁堡城堡建於6世紀，是熱門景點之一。

　　穿插自身經驗，讓介紹變得更生動豐富，例如：筆者曾帶團到英國愛丁堡，這是蘇格蘭最重要的旅遊城市，每年有超過千萬名遊客前往。城堡山因玄武岩地形有著天然屏障，自古就是防禦要塞。城堡內有很多房間，加上屋內光線昏暗，不時有遊客迷路。那次到了集合時間，一位阿公遲遲沒有出現，後來全部團員出動才找到逛累了坐在某間房內椅子上睡著的阿公。這時就可以用實際經驗、感觸烘托出當地房間多、易迷路的特色，不過，也不能到每個景點都跟遊客說：「我上次來這裡發生什麼事」、「我去年帶團來這有看到什麼」等，講太多過去的東西有時會讓遊客反感，畢竟對當次的遊客來說是全新的體驗，這個技巧最好不要每天都用。

技巧❼ 無聲勝有聲

浩瀚美景當前,應該要讓遊客靜心體會,這時若還拼命解說,恐怕會被當成噪音,而產生反效果。例如:造訪美西大峽谷前,先把景點相關的地理知識、特色解說完畢,抵達目的地就不要再介紹了,留時間讓遊客們站在天空步道遙望群谷,盡情飽覽眼前美景。

▌美西大峽谷景色壯麗,
站在天空步道上更為震撼。

技巧❽ 使用諧音

這招被廣泛使用了20～30年,到現在仍非常好用,可以讓解說方式更加活潑。同時,為了讓遊客融入當地,免不了要教幾句當地用語,使用諧音可以讓大家快速學會,且不容易忘記,例如:泰文的你好是「三碗豬腳」(台語發音)、韓文的小姐妳好漂亮是「阿格西一包藥」、西班牙文的你好是「挖啦」等,即使是阿公、阿嬤也記得住!

▌教遊客們一些當地用語,玩起來也會更有趣。圖為韓國清溪川。

技巧❾使用遊客熟悉的紀年方式

▌ 巴塞隆納是座歷史悠久的古城。

　　各國慣用的紀年方式不盡相同，歐美非地區多用西元年，中國用朝代、西元年，台灣則用民國、西元年。解說時，使用遊客熟悉的紀年方式來說明，或者換算成距今多少年，以加深遊客對時間距離的印象。一般來說，解說中國歷史古蹟時常會提及年號，若是距今較久的朝代，一般人對其年號可能較不熟悉，這時就可以善用這個技巧。例如：帶團到西安，介紹其代表性建築大雁塔時，可說這座塔建於唐貞觀22年，即西元648年，距今已有1,300多年的歷史，是太子李治為追念母親文德皇后所建；又如到西班牙旅遊，介紹巴塞隆納的歷史時，可說西元前2世紀迦太基人在此建立殖民地，巴塞隆納距今已有2,000多年歷史。

技巧❿延伸到人生哲理提升解說層次

由知識性的東西延伸到人生哲理，不但能提升旅遊解說的層次，遊客們也許會有類似的人生經驗，進而引起共鳴。例如：到加拿大賞鮭魚洄游是每年冬季的熱門行程，講解完「卑詩省旅遊局建議的賞鮭時間和地點分別是，10月到威化溪，10月中到11月中到亞當河，11月底到12月底到溫哥華外海溫哥華島上的黃金溪，每年數以萬計的成年鮭魚從浩瀚外海逆流而上，回到當年出生的內陸小支流，交配、產卵後便死亡，完成悲壯的生命循環」等一般旅遊介紹之後，可延伸說明人的一生何其有限，要珍惜每一寸光陰，將賞景與哲理相結合。旅遊除了能增加閱歷外，還能透過觀察周遭萬物體會到一些哲理，或許也會對日後生活產生些微改變，這也是旅遊迷人處之一。

▌由鮭魚洄游的自然現象，延伸出珍惜光陰的哲理。

問問題送獎品

奇悅
不藏私！

在車上解說一陣子後，遊客通常會有疲憊感，為提振大家的精神、加強對當地的認識，領隊、導遊常會換個方式活絡氣氛，問問題送獎品算是常用的技巧一種。通常都是送小獎品，不需自掏腰包，但也不能是隨處可見的廉價物品，遊客會覺得誠意不夠。一般我都會到各國旅遊局駐台辦事處、觀光單位索取免費的小東西，像撲克牌、明信片、鑰匙圈、小扇子等都是不錯的小獎品，或是在旅展、當地土特產店索取試吃包。

▌平時要花點時間蒐集各種小獎品。

index

附錄

常用英文
全部告訴你！

常見旅遊英文表

A

Accompanied Baggage	隨身行李
Agents Discount Fare (AD)	旅行社優待票價
Airport Tax	機場稅
Aisle Seat	走道座位
A la Carte	菜單點菜(西餐)
Appetizer	前菜
Area Code	電話區域號碼

B

Bacon	培根
Baggage Cliam Tag	行李認領牌
Baggage Tag	行李標籤
Ballroom	宴會廳
Banquet	宴會，宴席
Bar-B-Q(Barbecue)	烤肉
Bartender	調酒員，俗稱酒保
Bath Mat	浴室內的踩腳墊
Bath Tub	浴缸

Steak		牛排
Raw 生的	Rafe 較生	
Medium Rare 三分	Medium 五分熟	
Medium Well 七分熟	Well Done 全熟	

Bellman' Bell boy	行李服務員(旅館)
Bell Captain	行李員
Beverage	飲料的通稱，不包括冰水
Boarding Pass	登機證
Boarding Time	登機時間
Boiled Eggs	白煮蛋
Booking	預約，訂票，訂位

Brandy	白蘭地
Bread	麵包
Buffet	自助餐
Business Class	商務艙

C

Cabin Crew	空服員
Cable Car	纜車
Casino	賭場
Charter	指包租飛機、輪船或巴士等
Check-In	指旅客在旅館櫃台辦理住宿手續
	及在機場櫃台辦理登機手續
Check-Out	指旅客支付房租及交出客房鑰匙
	而準備自旅館遷出
C.I.Q	C.I.Q就是入出境手續的統稱
	C是Customs(海關)
	I是Immigration(入出境管理、證照查驗)
	Q是Quarantine(檢疫)
Cocktail	雞尾酒
Congress	會議
Continental Breakfast	歐陸式早點
Coupons	聯張式車票或優惠券
Customs Declaration	海關申報

D

Date Line	子午換日線
Deadline	截止日期
Departure Time	出發時間
Deposit	訂金
Dessert	點心
Destination	目的地

K

Key	鑰匙
King Crab	長腳蟹(帝王蟹)

L

Life Vest	救生衣
Lift	電梯,與美國Elevator同樣
Limosine Service	指接送旅客之專用汽車
Liquor	蒸餾酒、烈酒、酒精
Lobby	旅館的大廳
Lobster	龍蝦
Local Time	當地時間
Long Distance Call	長途電話
Lost And Found	失物處理
Lost Baggage	遺失行李

M

Macaroni	通心粉
Main Course	主菜
Make Bed	房間清理工作
"Make Up Room"Tag	「請整理房間」的標示牌
Manifest	旅客名單
Mashed Potatoes	薯泥
Master Key	客房的總鑰匙
Menu	菜單
Milk Shake	奶昔
Mineral Water	礦泉水
Minimum Connecting Time(MCT)	指為換乘班機所必需的最少時間
Mussel	淡菜
Mustard	芥末醬

N

Normal Fares	普通票價
Non smoking Section	非吸菸區
No-Show	有訂位,但無故不到者

O

Occupied	使用中
Off Season	淡季
Omelet(te)	煎蛋捲
On the Rocks	烈酒或混合酒加小冰塊
Optional Tour	自費行程
Oxygen Mask	氧氣面罩
Oyster	蠔

P

Package Tour	全包式遊程
Pancake	薄煎餅
Passenger	乘客、旅客
Poached Eggs	水煮荷包蛋
Porridge／Congee	稀飯

Q

Quarantine	檢疫

R

Receptionist	接待員
Reconfirmation	預約之再確認
Reservation	保留座位
Resort	渡假地區、療養地
Rooming List	住宿名單
Roll	小圓麵包
RQ	Request的簡寫

資料提供／凱尼斯旅行社許士仁先生提供

常見疾病英文表

英文名稱	中文名稱
coma	昏迷
spasm	痙攣
dizziness	暈眩
congestion	充血
convulsions	抽搐
hemiplegia	半身不遂
paralysis	癱瘓
syncope	昏厥
palsy	麻痺
cerebral bleeding	腦出血
hydrocephalus	腦積水
inflammation	發炎
shock	休克
dropsy	水腫
fever	發燒
bleeding	流血
swelling	腫脹
to flush	〔臉〕潮紅
to vomit, to throw up	嘔吐
jaundice	黃疸
necosis	〔組織〕壞死
allergy	過敏
pus	膿
to suppurate	化膿
hemorrhage	出血

英文名稱	中文名稱
nausea	噁心，反胃
lump	硬塊
hemoptysis	咳血
night sweat	盜汗
high fever	發高燒
dyspnea	呼吸困難
cough	咳嗽
to have the runs	拉肚子，腹瀉
internal hemorrhage	內出血
lethargy	昏睡
aching pain	痠痛
stomachache	胃痛
headache	頭痛
abdominal pain	肚子痛
unconsciousness	失去意識
loss of appetite	沒有胃口
to vomit blood	吐血
ascites	腹部積水
to shiver	發抖
dyspnea	呼吸困難
bad breath	口臭
fainting	昏倒
dilation of eye pupil	瞳孔放大
stabbing pain	絞痛

MAGIC 020
第一次帶團就成功【解說技巧升級版】 ──領隊導遊自學BOOK

作者　　　李奇悅（本名李奇嶽）
人物攝影　藍陳福堂攝影工作室www.lanchenphoto.net
內頁攝影　李奇悅（本名李奇嶽）
美術設計　鄭雅惠、黃祺芸
編輯　　　劉曉甄、呂瑞芸
企劃統籌　李橘
發行人　　莫少閒
出版者　　朱雀文化事業有限公司
地址　　　台北市基隆路二段13-1號3樓
電話　　　02-2345-3868
傳真　　　02-2345-3828
劃撥帳號　19234566朱雀文化事業有限公司
e-mail　　redbook@ms26.hinet.net
網址　　　http:/redbook.com.tw

ISBN　　　978-986-6029-56-1
三版三刷　2018.02
定價　　　320元
出版登記　北市業字第1403號

國 家 圖 書 館 出 版 品 預 行 編 目 資 料

第一次帶團就成功 解說技巧升級版
──領隊導遊自學BOOK
李奇悅----三版一刷----
台北市：朱雀文化，2014（民103）
面：公分----（Magic 020）
ISBN 978-986-6029-56-1
1.導遊 2.領隊
992.5

About買書：
●朱雀文化圖書在北中南各書店及誠品、金石堂、何嘉仁等連鎖書店均有販售，
如欲購買本公司圖書，建議你直接詢問書店店員。
●●至朱雀文化網站購書（http:// redbook.com.tw），可享85折起優惠。
●●●至郵局劃撥（戶名：朱雀文化事業有限公司，帳號：19234566），
掛號寄書不加郵資，4本以下無折扣，5～9本95折，10本以上9折優惠。

14大單元的內容，
作者不藏私、不蓋步，
完全呈現領隊導遊的真實面貌

第一次帶團
就成功